高等院校艺术设计类系列教材

设计色彩
（第2版）

刘晓清　魏　虹　马艳秋　主编

清华大学出版社
北京

内 容 简 介

"设计色彩"是艺术设计专业的基础课程。本书对色彩进行了分析、探讨和研究,涉及物理学、心理学、生理学、美学等多种学科。

本书在吸收国内外色彩构成设计界专家丰硕成果的基础上,精选风格鲜明和具有典型意义的色彩构成设计与制作作品作为案例,并结合中外色彩构成设计学科发展的新形势和新特点,针对高等院校艺术设计专业应用型人才的培养目标,系统地介绍了色彩构成的由来,设计色彩的工具、材料及表现,设计色彩的原理,色彩的情感,色彩的对比,色彩的调和,色彩肌理,色彩在设计中的应用八部分内容。

本书可以作为艺术设计专业学生的教材和教学参考用书,也可作为相关专业学习的参考书。

本书封面贴有清华大学出版社防伪标签,无标签者不得销售。
版权所有,侵权必究。举报:010-62782989,beiqinquan@tup.tsinghua.edu.cn。

图书在版编目(CIP)数据

设计色彩/刘晓清,魏虹,马艳秋主编.—2版.—北京:清华大学出版社,2022.3(2024.7重印)
高等院校艺术设计类系列教材
ISBN 978-7-302-59983-8

Ⅰ.①设… Ⅱ.①刘… ②魏… ③马… Ⅲ.①色彩学—高等学校—教材 Ⅳ.①J063

中国版本图书馆CIP数据核字(2022)第020775号

责任编辑:石　伟
封面设计:刘孝琼
责任校对:李玉茹
责任印制:沈　露

出版发行:清华大学出版社
　　　　　网　　址:https://www.tup.com.cn,https://www.wqxuetang.com
　　　　　地　　址:北京清华大学学研大厦A座　　邮　　编:100084
　　　　　社 总 机:010-83470000　　邮　　购:010-62786544
　　　　　投稿与读者服务:010-62776969,c-service@tup.tsinghua.edu.cn
　　　　　质量反馈:010-62772015,zhiliang@tup.tsinghua.edu.cn
印 装 者:三河市君旺印务有限公司
经　　销:全国新华书店
开　　本:190mm×260mm　　印　张:9　　字　数:215千字
版　　次:2015年8月第1版　2022年3月第2版　印　次:2024年7月第5次印刷
定　　价:49.00元

产品编号:086494-01

前言 Preface

"设计色彩"是艺术设计类专业的基础必修课，是针对艺术设计类专业学生所开设的基础教育课程，旨在培养学生的色彩造型、色彩表现和色彩创造能力，为学生以后的设计之路打下良好的色彩基础。

现代艺术设计教育在我国已逾四十个年头，是在国家经济迅速发展、社会结构转型的大背景下产生的现代设计产业。而近十年来，作为高等教育重要组成部分的高等职业教育呈现蓬勃向上、迅速扩展之势，占据高等教育的半壁江山，正在逐步自成体系。其中，艺术设计专业因其专业适应性强、市场需求大、就业形势好等特点，在全国各高职院校中遍地开花。为了培养社会急需的艺术设计专业技能型应用人才，我们组织多年在一线从事色彩设计教学与创作实践活动的专家教授，共同精心编撰了本书，旨在迅速提高学生及色彩设计与制作从业者的专业素质，使其更好地服务于我国的艺术设计事业。

本书在编写过程中，始终坚持以下原则进行。

1. 考虑专业兼容性和可持续发展性

艺术设计作为一门专业学科，由图形图像艺术设计、工业产品设计、服装设计、动漫设计、环境艺术设计、视觉传达及新媒体设计等专业组成。"设计色彩"作为专业基础必修课，要考虑一定的兼容性和可持续发展性，突出艺术设计大学科的特点。

2. 坚持科学严谨性与艺术创新性相结合

艺术设计学不同于美术学，设计本身就是一个逻辑思维和理性创造的过程，这一点与纯艺术创作是有区别的。设计色彩既要以科学的色彩理论体系为基础，注重知识的严谨性、系统性，又要突出艺术设计的创新性和专业性。

3. 注重实践指导性

本书从理论与实践相结合的角度，准确而清晰地阐述了课程的知识单元与知识点，并对所学知识进行及时巩固。本书结合当代大学生的生理和心理特性，采用新颖生动、简洁明快的图片实例，增强了实践练习的指导性。

4. 突出文化性

针对艺术类学生文化基础较为薄弱的特点，本书在编写上重点突出了设计色彩的文化与表现。通过对设计色彩产生的文化基础和表现理念的分析，从传统、社会、历史、民族、民

俗、时代等人文因素的研究入手，使学生学会从文化社会学的角度认识和分析设计色彩，正确把握色彩的审美和表现功能，为学生拓展了后续研究及艺术设计创作的空间。

 本书第1~3章由马艳秋编写，第4~6章由魏虹编写，第7~8章由刘晓清编写。在编写过程中，我们参考了大量有关设计色彩方面的最新书刊资料，精选并收录了具有典型意义的设计案例和作品，在此对给予我们帮助的各界人士致以衷心的感谢。

 由于时间仓促、作者水平所限，书中难免存在疏漏和不足，恳请专家和广大读者给予批评和指正。

<div style="text-align:right">编　者</div>

目录 Contents

■ **第一章　绪论** .. 1

第一节　色彩构成的由来 .. 4
第二节　学习设计色彩的目的、意义及概念 .. 7
延伸阅读 ... 10
作业 ... 10

■ **第二章　设计色彩的工具、材料及表现** .. 11

第一节　水粉画工具与材料 ... 13
第二节　丙烯画工具与材料 ... 17
第三节　油画工具与材料 ... 20
第四节　水彩画工具与材料 ... 22
第五节　彩铅画工具与材料 ... 25
延伸阅读 ... 27
作业 ... 27

■ **第三章　设计色彩的原理** .. 29

第一节　色彩的物理性 ... 31
第二节　色彩三要素 ... 32
　　一、色相 ... 32
　　二、明度 ... 34
　　三、纯度——"彩度" ... 35
第三节　色彩的类别 ... 37
　　一、自然色彩 ... 37
　　二、设计色彩 ... 38
　　三、写生色彩 ... 38
　　四、装饰色彩 ... 40
　　五、无彩色系 ... 41
　　六、有彩色系 ... 42
　　七、极色 ... 43
　　八、金属色 ... 45
第四节　色彩的混合 ... 46
　　一、原色 ... 46
　　二、间色 ... 46

三、复色 .. 47

　　　四、混合 .. 47

延伸阅读 .. 49

作业 .. 49

第四章　色彩的情感 ... 51

第一节　色彩感觉 .. 53

　　　一、红色 .. 53

　　　二、橙色 .. 55

　　　三、黄色 .. 57

　　　四、绿色 .. 58

　　　五、蓝色 .. 60

　　　六、紫色 .. 61

　　　七、黑色 .. 62

　　　八、白色 .. 64

　　　九、灰色 .. 65

　　　十、金属色 .. 66

第二节　色彩心理 .. 68

　　　一、色彩的寒冷与温暖 .. 68

　　　二、色彩的兴奋与沉静 .. 68

　　　三、色彩的薄轻与厚重 .. 69

　　　四、色彩的华丽与朴素 .. 70

　　　五、色彩的明快与忧郁 .. 71

第三节　色彩嗅觉 .. 72

第四节　色彩味觉 .. 73

第五节　色彩形状 .. 75

　　　一、红色与正方形 .. 75

　　　二、黄色与三角形 .. 75

　　　三、橙色与梯形 .. 75

　　　四、蓝色与圆形 .. 75

　　　五、绿色与六角形 .. 75

　　　六、紫色与椭圆形 .. 75

延伸阅读 .. 76

作业 .. 76

目录

第五章　色彩的对比 77

第一节　色彩对比的概念 79
第二节　同时对比与连续对比 80
　一、同时对比 80
　二、连续对比 80
第三节　色彩的三要素对比 81
　一、色相对比 81
　二、明度对比 85
　三、纯度对比 87
第四节　色彩的其他对比 88
　一、面积对比 88
　二、冷暖对比 88
　三、位置对比 89
延伸阅读 90
作业 90

第六章　色彩的调和 91

第一节　色彩调和的概念及原理 93
　一、调和的概念 93
　二、色彩调和的概念 94
第二节　色彩调和的基本原理及方法 94
　一、色彩调和的基本原理 94
　二、色彩调和的方法 95
第三节　色彩调和与面积、位置的关系 101
　一、色彩调和与面积的关系 101
　二、色彩调和与位置的关系 101
延伸阅读 102
作业 102

第七章　色彩肌理 103

第一节　认识肌理 105
第二节　肌理的分类 106
　一、视觉肌理 106

二、触觉肌理 ……………………………………………………………… 112
延伸阅读 ……………………………………………………………………… 115
作业 ………………………………………………………………………… 115

第八章　色彩在设计中的应用 ………………………………………… 117

第一节　色彩在平面设计中的应用 ……………………………………… 118
　　一、色彩在现代装饰中的表现 …………………………………………… 119
　　二、色彩在招贴设计中的表现 …………………………………………… 121
　　三、色彩在封面设计中的表现 …………………………………………… 123
　　四、色彩在包装设计中的表现 …………………………………………… 124
　　五、色彩在网页设计中的表现 …………………………………………… 128
第二节　色彩在服装设计中的应用 ……………………………………… 129
第三节　色彩在工业设计中的应用 ……………………………………… 130
第四节　色彩在动漫设计中的应用 ……………………………………… 131
第五节　色彩在室内设计中的应用 ……………………………………… 132
延伸阅读 ……………………………………………………………………… 133
作业 ………………………………………………………………………… 133

参考文献 ………………………………………………………………… 134

第一章

绪 论

学习目标及意义

※ 要求掌握色彩构成的概念，明确其含义。
※ 了解色彩以及色彩构成的由来。
※ 理解学习色彩构成的目的及意义。

学习要点

※ 认识色彩构成的基本概念。
※ 通过对理论知识的学习，了解色彩构成的意义。

知识小贴士

图1-1～图1-3所示作品的作者为瓦西里·康定斯基(1866—1944)，他是出生于俄罗斯的画家和美术理论家。与彼埃·蒙德里安和马列维奇一起，被认为是抽象艺术的先驱。他是现代艺术的伟大人物之一，现代抽象艺术在理论和实践上的奠基人。1922年加入包豪斯设计学院。

引导案例

色彩的组合、搭配

将两个以上的单元，按照一定的原则，重新组合形成新的单元，称为构成。将两种以上的色彩，根据不同的目的性，按照一定的原则重新组合、搭配，构成新的美的色彩关系，称为色彩构成。

【案例分析】图1-1所示的这幅画使用的不是明亮、欢快的色调，而是采用了大面积庄重沉稳的深色调。画家用明亮的黄色和橙色来表现塔楼，构成了画面主要的亮色调部分，仿佛是强烈的阳光为塔楼披上了一层金装，在周围深色调环境的衬托下显得格外夺目。画面从前景以一条褐色的小径延伸向教堂建筑，使画面的纵深得到了很好的体现。整个画面中的其他景物或行人都只有简单的色彩和粗放的笔触，物象的形态构成被忽略，几乎无法明确辨认，而色彩的反差张力被进一步放大。远远看去，整个画面好像由大小不同的色块构成的万花筒景象。那些深色背景中的明亮色块就如同庄重的中低音弦乐背景下出现的明亮跳跃的小号和悠扬欢快的长笛乐音。整个画面凝重却不沉闷，沉稳却不失悠扬。

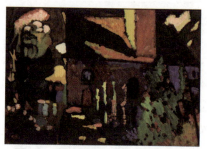

图1-1 康定斯基《玛尔努的教堂》

第一章 绪 论

【案例分析】在图1-2所示的这幅画中，色彩是那么鲜活灵动、夺人眼球，强烈扩展的色彩张力使场景本身的构型被弱化，乍一看几乎分辨不清。由色彩拼缀而成的画面似乎要努力摆脱描绘空间和造型的目的。

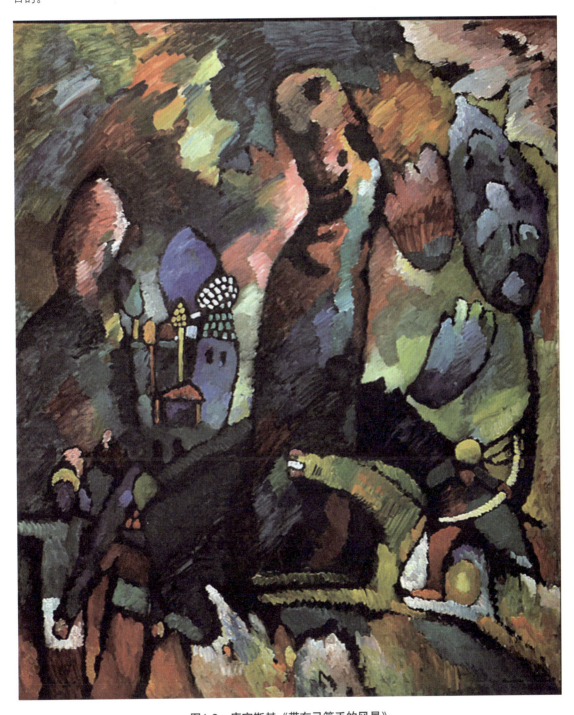

图1-2 康定斯基《带有弓箭手的风景》

【案例分析】如图1-3所示,在康定斯基的抽象艺术作品中,色彩和点、线、面这些视觉艺术元素成为他谱写色彩交响乐的最基本构件。他把色彩当成一个个音符,把点、线、面作为联系这些色彩的符号。因此,欣赏他的抽象艺术作品是用眼睛来"聆听"色彩谱写的交响乐章。

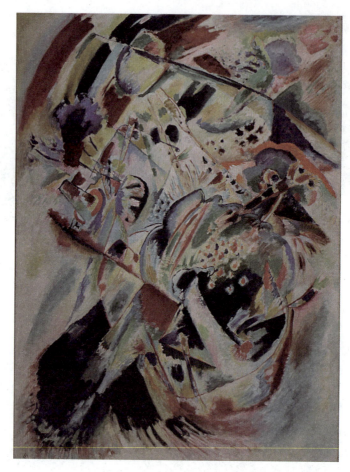

图1-3 康定斯基《色彩的交响》

第一节 色彩构成的由来

"色彩构成"这一概念是在德国包豪斯设计学院色彩基础课程及其教学体系基础上发展而来的,20世纪80年代初传入我国后被大多数艺术院校所采用,但也有一些院校的教师认为它不够准确,因此又有装饰色彩、设计色彩、色彩学等概念出现,其实教学内容是相近的。

当代设计教育的基础课程在很大程度上受到包豪斯基础课程的影响,并且在很多学校中,还没有能够超过,甚至没有能够达到其当年已经取得的高度。包豪斯设计学院的色彩基础课程是由伊顿开设的。当时,现代色彩学刚刚建立,伊顿开始积极地引入这种科学,主张从科学的角度研究色彩,使学生能够对色彩有一个实在的了解,而不仅仅存在于个人的不可靠的感觉水平之上。伊顿对于色彩的对比、色彩明度对色彩的影响、冷暖色调的心理感受、对比色彩系列的结构都非常重视。通过他的教学,学生形成了对色彩的明确认知,并且能够

第一章 绪 论

熟练地运用色彩。伊顿之后又有克利、康定斯基等人先后任教于包豪斯设计学院，在他们的努力下，色彩基础课程得到进一步完善。

20世纪30年代末期，包豪斯设计学院的主要领导人物和大批学生、教员因为逃避欧洲战火和纳粹政府的政治迫害而移居到美国，从而把他们在欧洲进行的设计探索及欧洲的现代主义设计思想也带到了美国。第二次世界大战结束后，通过他们的教育和设计实践，以美国强大的经济实力为依托，包豪斯的影响发展成一种新的设计风格——国际主义风格，从而影响全世界。因此，包豪斯对现代设计及其教育具有深刻的影响。

知识小贴士

图1-4所示为包豪斯设计学院(Bauhaus)校舍，是德国的一所艺术和设计学院，其标志如图1-5所示。它的宗旨和授课方向是使艺术和手工艺与工业社会需求相统一，影响了整个西方世界的工业化设计和建筑设计。

包豪斯建筑学派的设计强调简约朴素风格，促进了国际建筑风格的形成。包豪斯建筑学派由建筑师沃尔特·格罗佩斯在1919年创立于魏玛。在他身边集合了一群艺术家和手工艺大师，包括约翰·伊顿、瓦西里·康定斯基、保罗·克利和利奥尼·费宁格。他们在一起研究艺术教学新概念，对建筑设计教学产生了持久的影响。

图1-6所示为约翰·伊顿(Johannes Itten，1888—1967)，瑞士表现主义画家、设计师、作家、理论家、教育家。他是包豪斯最重要的教员之一，是现代设计基础课程的创建者。

【案例分析】图1-4所示为1926年在德国德绍建成的包豪斯设计学院校舍。设计者为包豪斯校校长、德国建筑师沃尔特·格罗佩斯。包豪斯校舍的设计灵感来自伊瑞克提翁神庙。设计者创造性地运用现代建筑设计手法，从建筑物的实用功能出发，按各部分的实用要求及其相互关系定出各自的位置。利用钢筋、钢筋混凝土和玻璃等新材料以突出材料的本色美。在建筑结构上充分运用窗与墙、混凝土与玻璃、竖向与横向、光与影的对比手法，使空间形象显得清新活泼、生动多样。尤其是简洁的平屋顶、大片玻璃窗和长而连续的白色墙面而产生的不同的视觉效果，更给人以独特的印象。

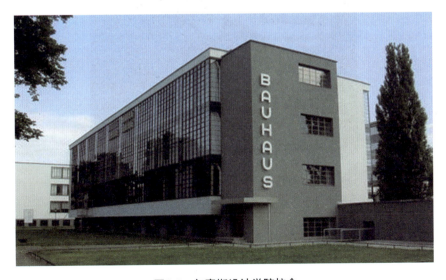

图1-4 包豪斯设计学院校舍

【案例分析】图1-5所示为奥斯卡·施莱莫设计的包豪斯设计学院的标志，利用简略的表达方式，用线条和规则的几何形状来定制和量化物理空间；结合哥斯达特心理学——建立在客观实验的基础上，认为感知不会源源不断地产生，而是跳跃式地产生。最终的包豪斯标志以人脸为切入点进行创作，追求最为简单的形式感，传达出设计是一个与人的需求紧密连接的学科。

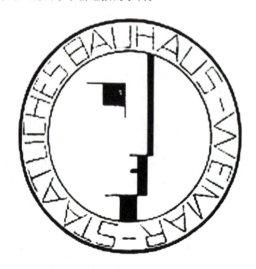

图1-5　包豪斯设计学院的标志

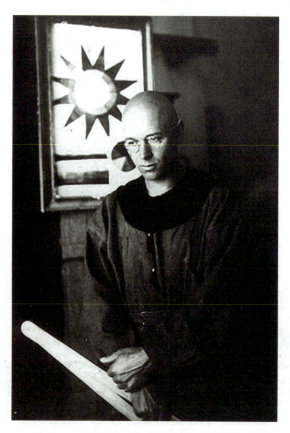

图1-6　约翰·伊顿

【案例分析】图1-7所示的图有12个色相,故称12色相环。12色相环分别由第一次色(红、黄、蓝)相混得出第二次色(橙、绿、紫),再由第一次色与第二次色相混得出第三次色(红橙、黄橙、黄绿、蓝绿、蓝紫、红紫)。

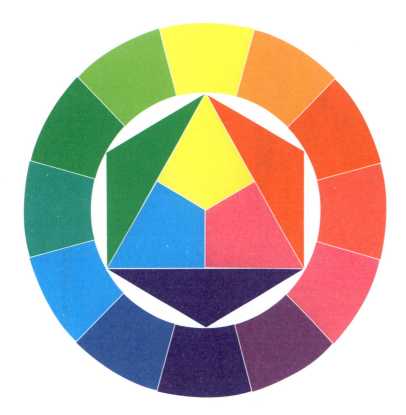

图1-7　色相环(伊顿)

第二节　学习设计色彩的目的、意义及概念

　　色彩构成旨在引导学生在学习中领悟现代色彩设计的美感,并用它来表达设计的意志与情感,感受色彩在时空变化中带来的愉悦。关键是培养学生在色彩表现形式上的一种创造性思维。

　　色彩构成的学习在于提高学生审美能力的同时传授色彩的应用和表现方法。帮助学生建立起色彩的综合分析能力和创造能力,同时培养和训练学生在色彩方面的实践能力与思考能力。

　　色彩构成与平面构成、立体构成一起被人们称作"三大构成"。色彩构成是通过探讨利用色彩之间的搭配和渐变,从而获得审美价值的原理、规律法则和技法科学。具体地讲,是用两种以上的色彩,根据不同的目的,按照一定的形式法则,重新组合、搭配和构成新的美的色彩关系。其重点在于掌握规律,运用逻辑的抽象思维来研究色彩的配置。用象征、借喻、隐喻的手法来体现色彩个性和色彩的情感表现。注意色彩对人的视觉生理和心理因素的影响。

如图1-8～图1-13所示，不同的色彩组合会带给人不同的心理感受。

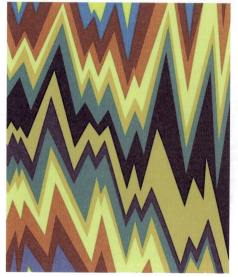

图1-8 色彩的兴奋

【案例分析】图1-8所示的这幅图使用了对比较强的颜色组合，如橙色与蓝色的对比，也就是冷暖色的对比；同时，图形用不规则的锯齿形来表现，整体会给人一种兴奋感。

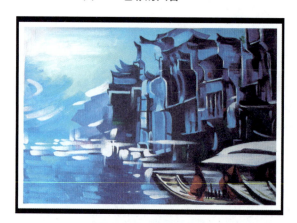

图1-9 色彩明度对比

【案例分析】图1-9所示的这幅图使用了暗色调与亮色调来组成一幅明度对比，色彩的层次与空间关系要依靠色彩的明度对比来表现。

图1-10 色彩冷暖对比

【案例分析】图1-10所示的这幅图所使用的色彩的冷暖感觉主要是人们对色彩的一种心理反应，天空用蓝色调表现，太阳的部分用暖色调表现，很好地反映出人们对看到的事物所产生的冷暖感。

第一章　绪　论

【案例分析】图1-11所示的这幅图运用暖色调(红、橙、黄)作为主色调，有温暖的感觉；小面积的色彩使用了冷色调(蓝、蓝绿)，视觉上有"万绿丛中一点红"的效果。这些几何形色块有机地结合起来，使人产生一定的空间感。

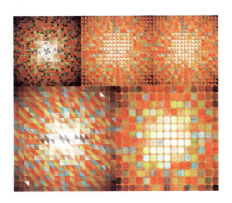

图1-11　色彩的空间感

【案例分析】如图1-12所示，设计者运用对比强烈的颜色或一些暖色调，结合肌理的手法来设计鼠标上的图案，赋予鼠标强烈的设计感和视觉个性。

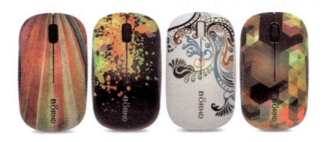

图1-12　鼠标设计

【案例分析】图1-13所示的这幅图使用了不同颜色做成渐变圆形，同时运用叠加的表现手法来进行组合，产生前前后后的层次感，达到一种美的视觉效果。

图1-13　创意色彩

延伸阅读

1. 张如画，刘伟. 设计色彩与构成[M]. 2版. 北京：清华大学出版社，2016.
2. 张歌明. 设计色彩[M]. 北京：中国轻工业出版社，2019.
3. 吕伟忠. 设计色彩之道[M]. 北京：中国青年出版社，2016.

作业

1. 阅读关于包豪斯设计学院的相关书籍或资料。
2. 认识色彩构成的概念。

第二章

设计色彩的工具、材料及表现

学习目标及意义

* 掌握利用不同的工具对不同材料表现出特殊画面的技巧。
* 认识和运用各种不同的工具及材料。

* 通过学习,掌握水粉画所用的材料及其画法。

知识小贴士

图2-1所示为著名的拉斯科洞窟壁画。1940年,法国西南部道尔多尼州乡村的三个儿童带着狗在捉野兔。突然,野兔不见了,紧追的狗也不见了。孩子们这才发现野兔和狗跑进了一个山洞,他们带着手电筒和绳索也进入洞里,结果发现一个原始时期庞大的画廊。它由一条长长的、宽狭不等的通道组成,其中一个外形不规则的圆厅最为壮观,洞顶画有65头大型动物形象:有两三米长的野马、野牛、鹿,有4头巨大公牛,最长的约5米。这些洞窟壁画堪称惊世杰作。这就是同阿尔塔米拉洞齐名的拉斯科洞窟壁画,它被誉为"史前的罗浮宫"。

绘画颜料的历史与发展

人类使用颜料进行绘画的历史大约可以上溯到旧石器时期。据考证,公元前40000多年前的原始绘画中就已经出现了把土壤加热制成的赤色颜料,而在早期人类身体上纹饰所用的颜料也有白垩、红土等天然材料。在约公元前15000年的法国拉斯科等地的洞窟壁画中使用了树枝与兽骨烧成的炭黑、褐色和黄色的黏土,稍后的西班牙阿尔塔米拉洞窟壁画则是以赤铁矿物性质的红色颜料为主。早期洞窟壁画色彩中的蓝色比较罕见,因为当时能发现的蓝色矿藏十分稀少。在洞窟壁画中同样罕有绿色颜料的痕迹,据推测,这或许是由于在火把或油灯的黄色光线照明下绿色不易显现的缘故。公元前6000年的新石器时期,黄色的植物种子开始被用作染料,而人们在公元前2500年至公元前1500年的希腊克里特岛遗址中发现了用紫色染料染色的织物。

第二章　设计色彩的工具、材料及表现

【案例分析】 图2-1所示为一头野牛正冲向一个人。人附近有一只鸟站立在枝头,野牛身体已被一支矛刺穿,腹下流出大量的肠子,但还在拼命地挣扎,向人冲去。图中的人物很值得注意,其形态被图案化了,长着鸟头或是戴着鸟冠,右手握着顶端呈钩状的工具,可能是矛棒或标枪,双手各有四个指头,脚下还残留着矛棒的断片,和野牛组合在一起,似乎受伤了。

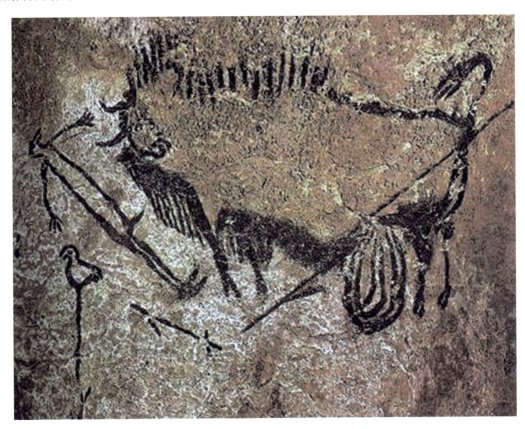

图2-1　法国拉斯科洞窟壁画

第一节　水粉画工具与材料

水粉画由于本身使用的材料及工具性能的不同,必然产生与其他画种相异的特点及相适应的表现技法。因此研究和发挥水粉画的性能特色,是扬长避短、取得理想艺术效果的关键。

在性能上,水粉画是介于水彩和油画之间的一个画种。颜料画得厚时就像油画,画得薄时则类似水彩画。但它既难达到油画的深邃浑厚,也有逊于水彩画透明轻快的效果。另外,它还有一个先天弱点,就是在颜料干湿不同状态下色彩的变化很大,色域也不够宽。在已经干涸的颜料上复涂时,衔接困难。干固的颜料易龟裂脱落,不易长期保存。

现代水粉画运用非常广泛,宣传画、年画、壁画、舞台布景制作及包装广告类设计均离不开水粉画。

水粉画颜料,又称"广告色"或"宣传色",有瓶装和锡管装两种(见图2-2)。锡管装

颜料质地细腻，种类繁多，携带便利；有12色、18色和24色的盒装成套形式。除了较多的白色外，主要的是红、黄、蓝三原色。如黄色有偏冷的柠檬黄和偏暖的土黄与中黄；另外有些颜料，如群青、玫瑰红、湖蓝、翠绿、紫罗兰等是其他画法无法调出来的品种。常用的还有赭石、熟褐、普蓝等色。市面上还有特殊的荧光水粉颜料，可用于装饰和广告设计用途。

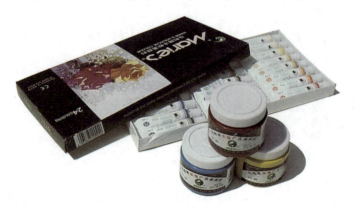

图2-2　水粉画颜料

如图2-3所示，水粉画常用的画笔有水粉笔、油画笔、化妆笔及底纹笔等。下面对两种常用笔做简单介绍。

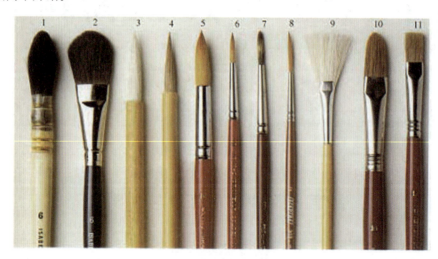

图2-3　水粉画常用画笔

水粉笔：吸水性好，软硬弹性都较为适中。它用羊毫和狼毫按一定比例制成，含水量多，能较好地载色，通畅运笔为宜。

油画笔：适宜于干画法与厚涂法，能产生类似油画的笔触效果，具有粗犷、强劲、能塑造形体块面的特点。猪毫的笔毛粗硬而弹性强；狼毫的笔毛细腻且弹性适中，适宜于干湿画法，是水粉画较为理想的工具。

创作时，可根据自己的使用习惯和表现效果来选择画笔，如化妆笔的笔锋能尖能平；国画笔中的白云笔、衣纹笔能变化笔触，能涂、勾、点、切及表现细部；各类大型的底纹笔、主板刷等适合大面积涂色及底色涂刷；此外，为获得某种特殊效果，除了用笔外，还可以用

第二章　设计色彩的工具、材料及表现

画刀、手、布、纸团、海绵等作为代笔工具，只是这种方法不太容易掌握，需控制使用。

水粉画用纸以质地结实、吸水性适中、不渗化为宜，但也可画在多种材料上，如有各种底纹、底色的纺织材料或板材等，都可以产生特殊效果。常用的纸有：图画纸、水粉画纸、白卡纸(见图2-4)、灰卡纸(见图2-5)、各种有色纸等。各种纸的质地不同，吸水程度不同，表现的效果也不同。可以根据水粉画形式语言的需要灵活使用，有时还可反其道而行之，进行多种尝试。总之，无论用什么纸，都必须深入了解其特性。对纸张性能的掌握，同样影响水粉画面的质量。

图2-4　白卡纸

图2-5　灰卡纸

现在有一种专用的水粉调色盒，是板盘相连的，使用比较方便；还有塑料的水粉调色板，是四边带边沿的，可避免稀释的颜料外流。室内作画或较大幅面的水粉画可选择瓷质方盘，外出写生时则应选择封闭较好、带有储色格的塑料调色盒(见图2-6)。

色彩作画非常讲究调色板(见图2-7)。有人说，从调色板上就能反映出画面色调效果及作画者的水平，这是有一定道理的。每个人都有自己习惯的排色方法，在色格内、色板上一般按色相环上的光谱顺序，按照由淡到浓、由暖到冷的顺序排列。这样排列，即使相邻的色相相混合，也不至于失去色相本来的属性。

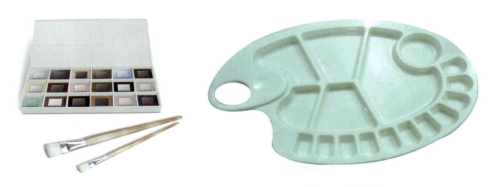

图2-6　调色盒　　　　　　　　图2-7　调色板

水粉画的应用范围较广且表现形式很多。设计专业的方向较多，对色彩训练的要求也不尽相同，但水粉色彩训练作为一门基础课程，有着普遍的应用性和艺术的共通规律。学习这一课程，更多的是研究色彩搭配关系及掌握表现方法和技能；同时，也是掌握色彩变化统一规律的需要。

【案例分析】 图2-8所示为水粉干画法。干画法的特点就是调色水少，厚涂的色块色感饱满，表现力强。水粉干画法适宜表现物体的亮部或中间面，而暗部不宜着色太厚。

图2-8　水粉干画法

【案例分析】 图2-9所示为水粉湿画法。画面中的色彩湿润透明，只在花卉和水果重点部分适当偏重，但要注意运笔的滋润和流畅感，使之与整体的氛围相统一。

图2-9　水粉湿画法

　　干画法与湿画法的区别，基本是以笔含水量的多少而定。一般人认为用色多，画得厚就是干画法，反之是湿画法。但也不尽然，因为用色少必须水少才行，而如果用色多，水也

多,那就不一定是干画法;同样,用色少,画得薄就是湿画法也不一定准确,因为必须是在水多的前提下才称为湿画法。

第二节　丙烯画工具与材料

丙烯画是指以合成的丙烯酸树脂为介质的绘画,在中国台湾等地区被称为亚克力画。丙烯颜料(见图2-10)自20世纪30年代诞生以来,逐渐在世界范围内被广泛采用。随着人们对其特性认识的增加和对丙烯技法探索的不断成熟,丙烯画逐渐成为一个独立的画种并日渐显露出独特的魅力。丙烯画在中国出现的年代较晚,自20世纪70年代末首度使用于首都机场壁画以来,丙烯画颜料才逐渐为中国人所熟知。目前,中国已能自主生产完整的丙烯颜料系统,丙烯绘画材料技法也已成为部分美术院校较为重视的材料技法课程之一。

图2-10　丙烯颜料

丙烯颜料使用方便灵活、坚固耐久,其巨大的优越性基于一种叫作丙烯酸树脂的媒介剂。丙烯酸树脂是一种乳白色的合成乳剂,它与色料、增稠剂、填充剂和防腐剂等混合后可以制成丙烯颜料。相较于传统颜料,丙烯颜料是目前颜料体系中最具现代意义的颜料品种。随着现代科技的不断发展,今天的丙烯画材已拥有各种颜料中最为齐全的色彩品种,并开发出了金属色、荧光色等多种特殊效果颜料。

丙烯颜料有很多优于其他颜料的特性。它既可溶于水,又可溶于油,可以灵活地改变自身结构,并适合于在各种物质表面进行绘画。由于丙烯酸树脂具有不可逆性,一旦干燥,就会和色料一起形成坚固的色膜,因此,丙烯颜料具有良好的抗水性,它坚固耐磨,不易变质脱落,能够长久保存。

在表现技法上,丙烯颜料更显示出巨大的灵活性。水彩颜料的透明性、油画颜料的厚重感、水粉颜料的遮盖力以及其他乳剂型颜料的淡雅柔和,丙烯颜料几乎都可以做到与之近似。传统的薄擦、厚涂、罩染、刮擦等技法也一样可以在丙烯画中得到施展,甚至更为

便捷。

丙烯颜料的独特之处还在于其在配合各种媒介剂后可以方便地制出各种效果。调和丙烯调色媒介剂作画，可以产生光亮的绘画表面；使用亚光的媒介剂，又可以达到柔和的亚光效果；加入具有流平作用的媒介剂，可以制作出均匀平整的色块；而掺入塑性媒介剂，丙烯颜料可以像油画颜料一样用画笔或刮刀随意堆塑，形成厚重的肌理，还能产生不同透明度的色层，画出复杂奇妙的层次关系。丙烯颜料也可以使用滚筒、海绵、刮板和喷笔等各种工具(见图2-11)作画。各种特殊效果的颜料配合起来使用，会使得画面效果变幻莫测，异常丰富。

图2-11　丙烯画所用工具

丙烯颜料绘画使用的基底材料几乎不受限制，在纸上作画一般不需要进行专门的底层处理。画布或木板墙面，只要结实平整并涂刷一遍丙烯底料即可作画，需要时还可以使用各种特制的肌理底料，做出各种色彩的粗细底子。由于丙烯乳液黏合性能强、颜料牢度好，所以也是拼贴绘画的最佳选择。许多画家利用丙烯颜料色彩鲜艳、速干防水的特点，在水彩、油画和中国画创作中与之灵活结合起来应用。丙烯颜料还可用于纺织物的手工绘制，各种用途的工艺绘画和装饰品也大多采用丙烯颜料。图2-12～图2-15为丙烯画作品。

【案例分析】图2-12和图2-13所示为用丙烯颜料作画的作品。图中的景物颜色饱满、浓重、鲜润，使用了干画法，所以可以看到画面呈现一种立体浮雕的效果。

图2-12　丙烯画作品(1)

图2-13　丙烯画作品(2)

第二章　设计色彩的工具、材料及表现

【案例分析】图2-14和图2-15所示为在石头上用丙烯颜料作画的作品。利用石头的自身形状，在上面画一些卡通形象或其他创意画，效果生动活泼，色彩艳丽，对比鲜明，趣味性强。

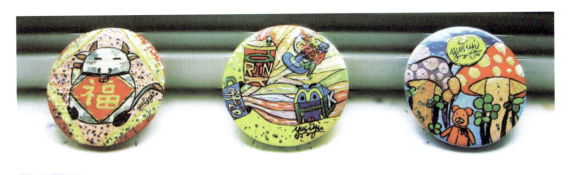

图2-14　丙烯画作品(3)

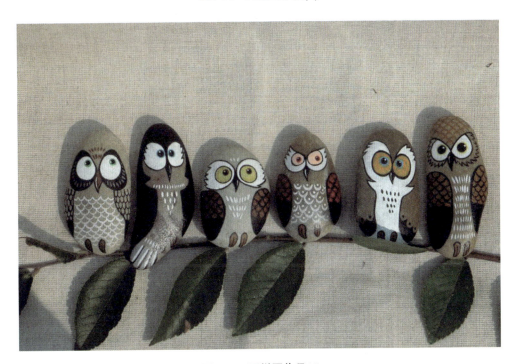

图2-15　丙烯画作品(4)

知识小贴士

用丙烯颜料加大量水稀释，因颜料中丙烯乳剂含量太少而容易使色膜失去黏合力，应加入适量丙烯调色剂来稀释颜料。一般来说，丙烯颜料可以作为油画的底层色，但不能覆盖在油性颜料色层的上面，也不宜与油性颜料直接混合使用，否则日久会开裂分离。由于丙烯颜料干燥速度快，所以丙烯绘画使用的画笔和其他工具不用时应浸入水里或及时清洗，以免干结后无法使用。

第三节 油画工具与材料

油画是西方传统绘画体系中最重要的门类,发展至今已有近六百年的历史。油画颜料采用的干性植物油载色剂的特殊性质,使其具有很强的表现力。它具有深沉宽广的色域、厚实多变的塑造力、极小的干湿色彩差异,并因为可反复加工创造出丰富肌理层次等技法上的多样性而受到画家的格外青睐。在以写实为主的西方古典绘画体系中,使用油性颜料既可刻画细致入微的细节,绘制小幅精品,又可以尽情挥洒,制作尺幅巨大的超大型作品,表现气势恢宏的场面,这一点为其他材料所不能,达到了再现视觉真实感的技术要求。油画还具有相对比较长的保存寿命,这也是油画艺术品市场经久不衰的重要原因之一。

油画作画方法多样,其工具也有异同。几百年来随着油画艺术的历史演变,使绘画工具不断改进。总体而言,常使用的工具包括:油画工具(见图2-16)、调色板、调和剂以及装绘画材料的工具箱(多为木质)。

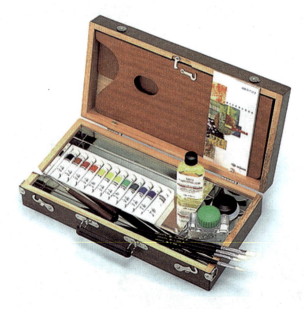

图2-16 油画工具

油画颜料中起黏合作用的载色剂和调色媒介剂主要有亚麻油、胡桃油和向日葵油等干性植物油。罂粟油被用在高级的白色与浅色颜料中以代替比较容易变黄的亚麻油。油画颜料具有一种特有的滋润的光泽,可以表现出从透明、半透明到不透明的多种技法效果,所以有人说油画技法几乎包容了一切其他绘画技法也并不为过,这主要得益于油。

虽然油画颜料本身已具有较广的适应性,但加入不同的调色媒介剂还可以进一步满足各种不同的技法需要。油画媒介剂的主要成分是经过加工处理的干性植物油和树脂,在作画时加入颜料中可起到稀释、增稠、透明和光亮等作用。

由于油的渗透性,油画颜料对基底材料的要求比较高。无论是油画布、木板还是其他材料,都要先经过基底的处理,然后再涂至少一两遍底子涂料。如果基底涂层处理不当,就会引起吸油,导致色彩变得灰暗。

【案例分析】图2-17所示为列奥纳多·达·芬奇所绘的《蒙娜丽莎》。在构图上,达·芬奇改变了以往画肖像画时采用侧面半身或截至胸部的习惯,代之以正面的胸像构图,透视点略微上升,使构图呈金字塔形,蒙娜丽莎就显得更加端庄、稳重。另外,蒙娜丽莎的一双手,柔嫩、精确、丰满,展示了她的温柔及身份地位,显示出达·芬奇的精湛画技和敏锐的观察力。

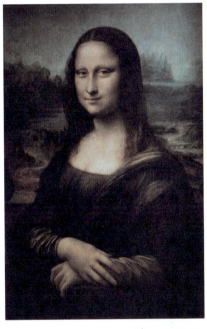
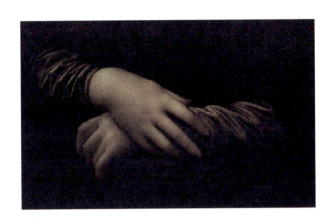

图2-17　达·芬奇《蒙娜丽莎》

【案例分析】图2-18 所示为徐悲鸿的《田横五百士》。欣赏这幅画时,会发觉画中人物伸展的手臂、跷起的脚、前跨的腿、支立着的木棍、阴森锋利的长剑构成了一种画面节奏,寓动于静,透出一种英雄主义气概。

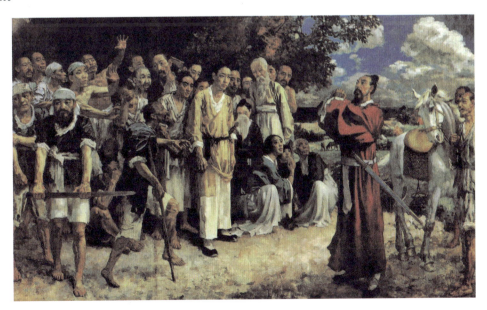

图2-18　徐悲鸿《田横五百士》

> 知识小贴士
>
> 慢干的颜料，其干燥速度为5～7天，颜色包括：群青、钛白、朱红、镉红、镉紫红、镉黄、淡镉黄、桃黑、炭黑。
>
> 干燥速度中等的颜料，其干燥速度为3～4天，颜色包括：镉绿、天蓝、深红、生赭、土黄、钴蓝、钴紫。
>
> 快干的颜料，其干燥速度约为2天，颜色包括：铅白、土红、熟赭、熟褐、翠绿。

第四节　水彩画工具与材料

水彩画颜料(见图2-19)是水彩绘画中最重要的材料之一，一般是从植物、动物和矿物等各种物质中提取制成的，由天然的或人工的色料与不等量的混合剂(如甘油、水、阿拉伯胶)构成。

图2-19　水彩画颜料

不同水彩颜料的效果也不相同。某些颜料，如深红、酞菁蓝和深绿，具有普通的着色功效；而土色与镉色类，则具有渍染作用。由于它们的固有特性，使颜料在纸面上渗透时会形成有趣的颗粒纹理。同时也可在透明性颜料中掺入白色或不透明树胶，造成半透明或不透明效果，但要注意避免出现与整体色调效果不相和谐的"音符"。

水彩画纸(见图2-20)是水彩画重要的组成部分，具有很高的要求。优质纸的纹理应是呈一种手工或人工磨制的不规则状，较差的纸则十分均匀规则，没有自然纹理的特性。纸的质地优劣会对水彩效果产生一定的影响。纸的纹理一般有粗纹与细纹之分，纸质有松软与坚实之分，颜色有白色与灰色之分。此外，还有克数、规格等方面的不同。纸的选择是根据作画的形式及技法来决定的。

画水彩画往往需要把纸装裱在画板上(见图2-21)。无论是户外写生，还是室内写生或创作，画板是必备工具。

第二章　设计色彩的工具、材料及表现

图2-20　水彩画纸

图2-21　水彩画纸的装裱

水彩画笔(见图2-22)的种类较多,一般由貂毛、松鼠毛、单狼毫、牛毛、羊毫、猪鬃或尼龙等合成纤维制成。在形状上有扁形笔、圆形笔及线笔之分。在作画过程中,各种形状的画笔会产生不同的效果与情趣。在水彩画笔的选用上,首先要考虑到采用的形式与技法。写意风格的要选择吸水性较强、柔软而富有弹性的羊毫一类画笔,或中国画笔、水粉笔、底纹笔等;表现写实风格的,就要选择像狼毫之类比较挺实的画笔。另外,大小油画笔也应准备一两支,清洗时用。

图2-22　水彩画笔

为了丰富水彩画的表现技法,可根据需要自己制作一些特殊工具或使用特殊材料,以便创造某种特殊效果,来表达和完善自己的创意。图2-23和图2-24所示为水彩画干湿画法呈现的效果。

23

【案例分析】图2-23所示的这幅图采用层层重叠的方法增加色彩层次感和深入表现形象，使最终效果轮廓清晰、色彩明快、干净利索。

图2-23　水彩画干画法

【案例分析】图2-24所示的图使用了水彩画湿画法，形成了色与色的相互渗透和流动，达到水色交融、色彩柔和湿润的效果，给人以轻松、爽快、洒脱的感觉。

图2-24　水彩画湿画法

第二章 设计色彩的工具、材料及表现

知识小贴士

干画法是水彩画的最基本技法,是指在平底上通过涂、重叠、衔接、并置等手法进行作画的方法。该画法用水较少,色彩处理要求比较高。

湿画法就是在湿的纸底和色底上(即在前一遍还是湿润的情境下)紧接着上色,形成色与色的相互渗透和流动,达到水色交融、色彩柔和湿润的效果,给人以自然、朦胧、滋润的感觉。具体方法是渗接、叠加和晕染等。

第五节 彩铅画工具与材料

彩色铅笔(见图2-25)分36色、24色的普通型和6色的特种型铅笔。彩色铅笔属炭粉状颜料,具有不透明、不含水、覆盖力强的特点,可以绘制非常精致、细腻的形象,并能相互混合使用。彩色铅笔所用的纸张一般为素描纸、白卡纸或灰面白板纸(见图2-26)。

图2-25 彩色铅笔

图2-26 彩色铅笔工具

彩色铅笔画的表现方法是：首先用淡淡的彩色铅笔画出物象的基本形，并拟定色稿；接着根据画稿着色，一般来讲可从局部开始，逐渐推向整体，也可以从整体入手多层深入刻画。彩色铅笔也可与水粉或水彩结合使用。一般是先用水彩或水粉颜料画出物象的大体色彩关系，这遍色可用平涂的方法进行，待干后再用彩色铅笔描绘。若用白板纸的灰面来画，可产生灰暗的色调。若是用水溶性彩铅，还可画出淡彩的效果。

【案例分析】图2-27所示的这幅图运用彩色铅笔排列出不同色彩的铅笔线条，色彩的重复使用使画面变化更为丰富，尤其是人物头发与动物羽毛的效果，表现得极为精致。

图2-27　彩色铅笔画(1)

【案例分析】图2-28所示的这幅图设色以浓重色调为主，颜色变化丰富，线条细劲流动。

图2-28　彩色铅笔画(2)

【案例分析】图2-29所示的这幅图主题鲜明,色彩温暖而沉着,人物形象含蓄、概括,富有雕塑感。

图2-29 彩色铅笔画(3)

作画时应注意,一般不用单色画大面积的色域,而应充分利用彩色铅笔的混色效果,由浅入深,层层叠加。

延伸阅读

1. 红糖美学. 国之色 中国传统色彩搭配图鉴[M]. 北京:水利水电出版社,2019.
2. 卡西亚·圣克莱尔. 色彩的秘密生活[M]. 李迎春,译. 长沙:湖南文艺出版社,2019.
3. 大卫·科尔斯. 色彩理想国:图说颜色的历史[M]. 任艳,译. 武汉:华中科技大学出版社,2020.
4. 孙孝华,多萝西·孙. 色彩心理学[M]. 白路,译. 上海:上海三联书店,2017.

作业

1. 准备水粉画所用的工具。
2. 试着画一些水彩画、丙烯画、油画及彩铅画。

第三章

设计色彩的原理

学习目标及意义

* 了解色彩的基本原理及色与光的相互关系。
* 掌握色彩的基本属性。
* 掌握色彩的分类。
* 了解色彩混合的规律及表现形式。

学习要点

* 通过理论学习，认识色光的物理原理及不同的混合形式。
* 了解色彩构成的基本元素：色相、明度和纯度。

固有色、环境色和光源色

在日常生活中，通常我们认为所有物体都有自己的颜色，即"固有色"。固有色被认为是存在的、不变的。但是，当物体处于某个环境中时，物体颜色会随着光源色和环境色的改变而产生新的变化。

如图3-1所示，在夕阳光(光源色)的照射下，帆船本身的颜色(固有色)发生了变化。由于帆船在海面上，海面上形成了倒影(环境色)。

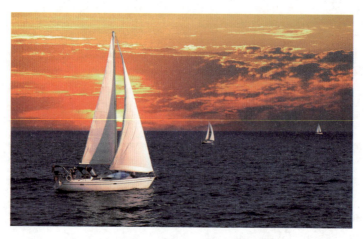

图3-1 物体的固有色、光源色和环境色

固有色就是物体本身所呈现的固有的色彩。习惯上，把阳光下物体呈现的色彩效果总和称为固有色。严格来说，固有色是指物体固有的属性在常态光源下呈现的色彩。

环境色是指在太阳光照射下，环境所呈现的颜色。物体表面受到光照后，除吸收一定的光外，还能把光反射到周围的物体上，尤其是光滑的材质更具有强烈的反射作用。另外，环境色在物体的暗部反射较明显，即俗称的反光。环境色的存在和变化，加强了画面相互之间的色彩呼应和联系，能够微妙地表现出物体的质感，并大大丰富了画面中的色彩。

光源色是光源照射到白色光滑不透明物体上所呈现出的颜色。除日光的光谱是连续不间断（平衡）的外，日常生活中的光很难有完整的光谱色出现，这些光源色反映的是光谱色中所缺少颜色的补色。光源色包括各种光源（标准光源：白炽灯、太阳光、有太阳时所特有的蓝天的昼光）发出的光，光波的长短、强弱、比例、性质不同，形成的色光也不同。如普通灯泡的光所含黄色和橙色波长的光较多呈现黄色，普通荧光灯所含蓝色波长的光多呈蓝色。

第一节　色彩的物理性

色彩是构成绘画的重要因素之一，是物体经过不同程度的吸收和反射到视觉上而呈现的一种复杂现象。色彩画与色彩理论紧密联系。色彩画出现之后，在不断的实践过程中，西方学者把目光集中在色彩现象的成因上，产生了以光色理论为出发点的色彩学。自牛顿发现了光的现象，从此揭开了"色彩由来"之谜后，各学科的专家从物理、生理、心理、化学等方面对色彩现象进行了研究。到19世纪，基本形成了以光色原理为主线的艺术色彩体系。

1666年，牛顿在剑桥大学的实验室里把太阳光从小缝引入暗室，通过三棱镜在屏幕上显现出一条红、橙、黄、绿、蓝、靛、紫的色彩带，它们按彩虹的颜色秩序排列，这种现象被称为光的分解，也称为光谱。光谱现象的出现证明了太阳光是由光谱中的色构成的。七色光谱(见图3-2)的颜色分布有一定的顺序，这种顺序与波长排列有关，人们按照这个顺序制作出色相环，进一步确定了色彩的基本规律。

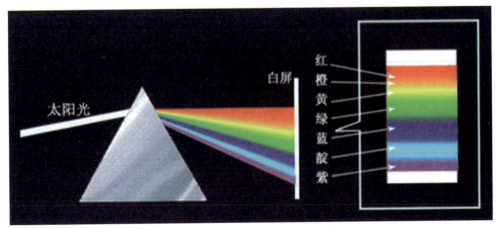

图3-2　牛顿七色光谱

> **知识小贴士**
>
> 彩虹，又称天虹，简称虹，是气象中的一种光学现象。当太阳光照射到空气中的水滴，光线被折射及反射时，气在天空上形成拱形的七彩光谱，其形状弯曲，色彩艳丽。东亚、中国对于七色光的最普遍说法是（从外至内）：红、橙、黄、绿、蓝、靛、紫。
>
> **【案例分析】** 图3-3所示彩虹是因为阳光照射到空中接近圆形的小水滴，造成光的色散及反射而形成的。阳光射入水滴时会同时以不同角度入射，在水滴内以不同的角度反射。其中以40°~42°的反射最为强烈，形成人们所见到的彩虹。

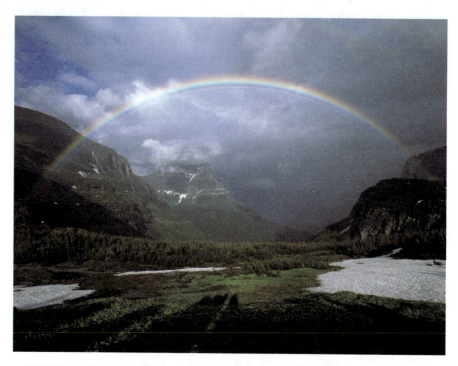

图3-3 彩虹

光是一定波长范围内的一种电磁辐射，人的肉眼可见的范围是380nm~780nm，这只是太阳光照射到地球表面的全部辐射波段的很小部分。而人的视觉对380nm~780nm这一范围内的电磁波辐射最为敏感，这部分被称为可见光谱。波长长于780nm的光线叫作红外线，短于380nm的光线叫作紫外线。

第二节 色彩三要素

一、色相

色彩最明显的特征是色彩的相貌和主要倾向，也指特定波长的色光呈现的色彩感觉。每种颜色都有自己独特的色相，区别于其他颜色，如红、橙、黄、绿、蓝、靛、紫等。

图3-4和图3-5为创意色相环。

【案例分析】图3-4所示为冰激凌外形的创意色相环。按照可见光谱的色彩顺序排列，依次做出过渡色，形成12色相环。

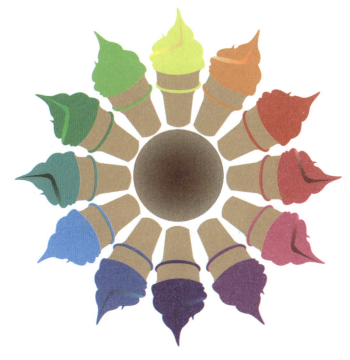

图3-4　创意色相环(1)

【案例分析】如图3-5所示，把各色的女士高跟鞋按照色相环的顺序依次排列，形成具有创意性、趣味性的色相环图。

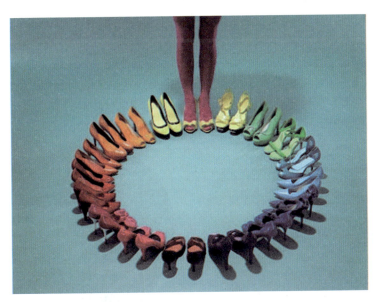

图3-5　创意色相环(2)

【案例分析】图3-6所示为24色相环。在12色相环的基础上，多做出一些过渡色，就可以形成24色相环，甚至更多。

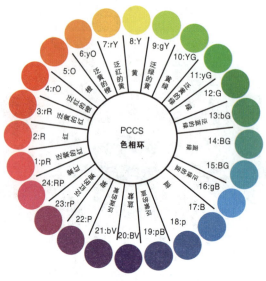

图3-6　24色相环

二、明度

明度指色彩的明暗程度，即色彩的深浅度。明度的强与弱是由反射光的振幅决定的，振幅大，明度强；振幅小，明度弱。色彩的明度有两种情况：一种是同一色相的不同明度，如同一颜色在不同强度的光线照射下，明度会产生不同变化，强光照射下的显得明亮些，弱光照射下的显得灰暗些。在同一色相上加白或加黑，其反射度会受到影响，就会产生各种深浅不同的明暗层次。另一种是由于反射光线的强弱不同，也有不同的明度差异。从色相上看，黄色处于可见光谱的中心位置，是视觉感受最适应的颜色，视知觉度高，色彩的明度也最高；紫色处于可见光谱的边缘，视知觉度低，色彩的明度也最低；红、绿两色为中间明度。从色相环的顺序排列中，就能明显看出明度的变化是由黄到紫呈现的高低明度变化。

【案例分析】如图3-7和图3-8所示，在12色相环的基础上做明度变化，依次加白或加黑，让每个色相都有明度上的渐变，或明度慢慢加强，或明度慢慢减弱。

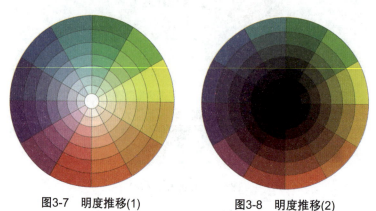

图3-7　明度推移(1)　　　　图3-8　明度推移(2)

第三章　设计色彩的原理

无彩色系中，最高明度为白色，最低明度为黑色，灰色居中。通常，有彩色系的明度值参照无彩色系的黑、白、灰等级标准，任意彩色可通过加白或加黑得到一系列有明度变化的色彩。

【案例分析】图3-9所示为由白色到黑色依次渐变得出的9个明度色阶，越接近黑色的3个色阶为暗色调，称为低明度；越接近白色的3个色阶为亮色调，称为高明度；中间的3个色阶为灰色调，称为中明度。

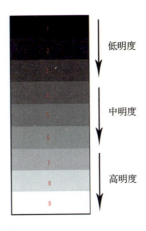

图3-9　明度推移(3)

三、纯度——"彩度"

纯度指色彩的饱和度或纯净程度，也就是一种色彩中所含该色素成分的多少。含得越多，纯度就越高；含得越少，纯度就越低。有彩色的各种色都具有纯度，无彩色的纯度为0。

【案例分析】如图3-10所示，由灰色到红色依次渐变得出的9个纯度色阶，越接近灰色的3个色阶为灰调，称为低纯度；越接近红色的3个色阶为鲜调，称为高纯度；中间的3个色阶为中调，称为中纯度。

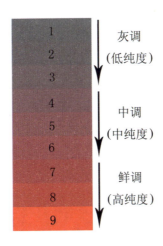

图3-10　纯度推移(1)

降低纯度的方法如下。

(1) 加入白色。加入得越多，纯度越低，趋向亮色。

(2) 加入黑色。加入得越多,纯度越低,趋向暗色。

(3) 加入灰色。加入得越多,纯度越低,趋向灰色。

(4) 加入互补色。加入得越多,纯度越低,趋向浊灰色。

【案例分析】图3-11所示为各个色相的纯度推移变化。依次给各色加入不同分量的灰色,可以出现渐变的效果。

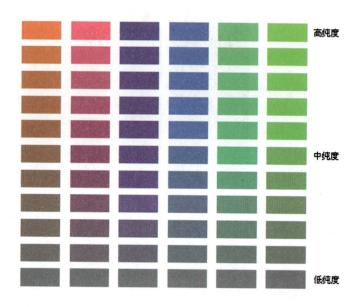

图3-11　纯度推移(2)

【案例分析】图3-12所示为红色色相加入不同程度的白色,使红色逐渐变成白色。红色的纯度在慢慢降低,但是明度却在慢慢提高。

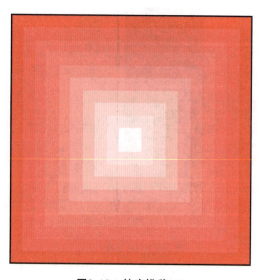

图3-12　纯度推移(3)

第三节 色彩的类别

色彩的世界纷繁复杂，为了便于艺术创作，我们对生活中的色彩做了大致的分类。

一、自然色彩

美丽的色彩刺激着人们的视觉，感染着人们的情感，陶冶着人们的情操。在人类社会中，无论是在物质世界中还是在精神世界中，色彩始终焕发着神奇的魅力。历代艺术家、色彩学家，通过各种形式歌颂大自然的同时，师法自然，通过不断地观察和认识，创造了科学与艺术完美结合的人文环境。

【案例分析】如图3-13和图3-14所示，神奇的大自然千姿百态、五光十色，展示着不计其数的美丽景象。当我们用追寻美的眼睛探求美的心灵来面对大自然时，一定会有许多惊喜和震撼。

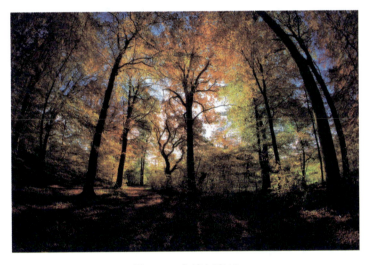

图3-13 自然色彩(1)

图3-14 自然色彩(2)

二、设计色彩

设计色彩是人类师法自然的结果，是人们为了改善自身的生活环境、提高生活质量而创造出的丰富绚丽的色彩，这是人们智慧与劳动的结晶，是一种人为的色彩。设计色彩被设计师们广泛地运用在视觉、产品、环境三大设计领域之中，它直接影响着我们的日常生活。

设计色彩的配色方案千变万化。当人们用眼睛观察自身所处的环境时，色彩首先闯入人们的视线，产生各种各样的视觉效果，带给人不同的视觉体验，直接影响着人的美感认知、情绪波动，乃至生活状态、工作效率。

【案例分析】图3-15所示为设计色彩运用在不同产品包装上的视觉效果对比。左侧的茶叶包装色彩清新淡雅，展现出自然、古韵之风，传达出商品"源于天然、传承古法工艺"的信息；而右侧的MONSTER品牌的功能饮料，色彩醒目炫酷，给人以时尚劲爽、动能十足的感受。

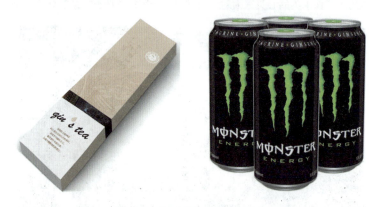

图3-15　设计色彩在不同产品包装上的运用

【案例分析】图3-16所示为设计色彩运用在不同环境中的视觉效果对比。左侧的会议室采用了简洁清新的冷色调设计。色彩实验证明，在冷色调环境中，人们的情绪较为冷静，工作效率高，感觉时间过得较快。而右侧的家居浴室则以温暖的橘黄色为主色调，给人以温馨、舒缓之感。

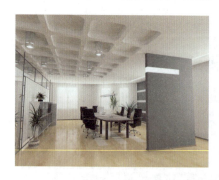 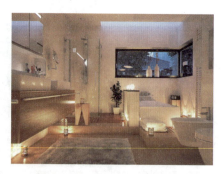

图3-16　设计色彩在不同环境中的运用

三、写生色彩

写生色彩在色彩表现中是最为丰富、生动和直接的，它追求对自然物象的直观感受，并用色彩准确、生动、艺术地加以再现。它研究的是物体的光源色与固有色、环境色的关系，

以及物象的明暗关系，客观写实地描绘物象的形体、质感、空间感等，目的在于强调物象的真实存在性，是我们认识色彩、表现色彩的源泉和基础。

【案例分析】如图3-17和图3-18所示，大千世界蕴藏着无穷无尽的美。通过对自然景物的描绘，不仅可以提高我们的观察力及对客观世界的认识，还有助于培养审美能力，激发对生活、对自然的热爱之情。

图3-17　写生色彩(1)

图3-18　写生色彩(2)

四、装饰色彩

装饰色彩不以仿真为目的,它不依附于客观物象,是超越自然真实物象之外的纯色彩研究。它研究的是色彩的明度、纯度、色相之间的关系和色彩对比、调和的规律以及色彩与人的生理、心理之间的关系。它探索色彩美的规律,是对自然界色彩的一种整理、归纳、概括、简约。它按美的法则和主题所需对色彩进行变色变调等加工,强化主观感受,力求制造某种特定的艺术氛围和效果,使色彩成为反映设计者审美观点和设计意图的强有力的手段。

【案例分析】如图3-19～图3-21所示,装饰色彩是在装饰造型的基础上取得颜色的视觉效果,它的美感是独特的,只为装饰所特有。装饰色彩表现客观景物是超自然的,它观察自然、表现自然,但不机械地客观再现,而是采用启示和借鉴的方法。

图3-19 装饰色彩在风景装饰画中的运用

图3-20 装饰色彩在衍纸工艺中的运用

第三章 设计色彩的原理

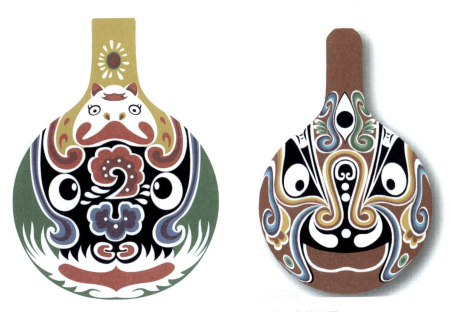

图3-21 装饰色彩在马勺工艺品中的运用

五、无彩色系

无彩色系有黑、白、灰色，色度学上称之为黑白系列，在色立体上是以一条垂直轴表示的。无彩色系没有色相和纯度，只有明度变化。色彩的明度可以用黑白来表示，明度越高，越接近白色；反之，越接近黑色。从色彩学上讲，无彩色系也是一种色彩，在应用设计中很重要，任何一种颜色加白、加黑都会产生变化。例如，在黑白调和而成的灰色中掺入少量的绿色，变为绿灰色时就属于有彩色系了。

【案例分析】如图3-22和图3-23所示，以黑、灰、白无彩色系同正方形、长方形这些最基本的元素进行构图，通过面积大小、形状变化和套叠、盖叠等组合方法，使这些要素概括地以平面的方式组织起来，使之产生空间感和运动感。

图3-22 无彩色(1)

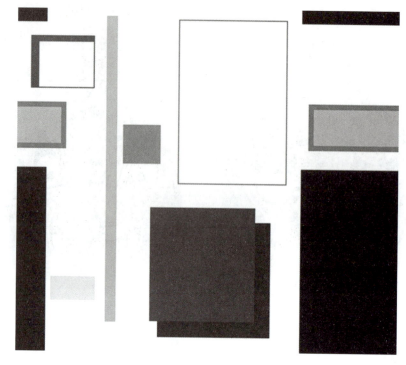

图3-23 无彩色(2)

六、有彩色系

有彩色系是指色彩的相貌,如红、橙、黄、绿、蓝、紫,再加上它们之间若干调和出来的色彩。只有有彩色才具备色彩的三要素:色相、明度、纯度。

【案例分析】如图3-24和图3-25所示,凡带有某一种标准色倾向的色(也就是带有冷暖倾向的色),称为有彩色。光谱中的全部色都属有彩色。有彩色是无数的,它以红、橙、黄、绿、蓝、紫为基本色。

图3-24 有彩色(1)

第三章　设计色彩的原理

图3-25　有彩色(2)

七、极色

极色就是极端对立的色。根据色相环划分的冷暖色图，橙色定为暖极，为最暖色；蓝色定为冷极，为最冷色。橙与蓝正好为一组互补色，在性格特征上是相对立的。离暖极橙越近的色越暖，离冷极蓝越近的色越冷。白色与黑色也是极端对立的两色，代表色彩世界的阳极和阴极。白色代表阳极，黑色代表阴极。有彩色加白色属性偏暖，有彩色加黑色则属性偏冷。

【案例分析】如图3-26和图3-27所示，简约清爽的黑白装饰，过滤掉一切不相干的色彩，如出水芙蓉般，越发衬托出卓尔不凡的高雅气质。

图3-26　极色(1)

图3-27 极色(2)

【案例分析】如图3-28和图3-29所示，冷色偏轻，暖色偏重；冷色有稀薄的感觉，暖色有密度强的感觉；冷色的透明感较强，暖色的透明感较弱；冷色显得湿润，暖色显得干燥；冷色有退远的感觉，暖色则有迫近感。

图3-28 极色(3)

图3-29 极色(4)

八、金属色

金属色是工业品材料特有的色彩,是用于工业品、印刷等方面的发光色。金属色不仅包括金色和银色,其色相也较丰富,例如有红色相的金色,有黄色相的金色,有橙色相的金色等。随着科技的进步,现在又研制出色彩更丰富的电化铝金属色,丰富了金属色的表现形式。

【案例分析】图3-30和图3-31所示的两幅图运用了大量的装饰图形和金属色彩。用金色进行描边的处理方法,使画面更加鲜亮华丽。整体效果丰富、绚丽。

图3-30　金属色(1)

图3-31　金属色(2)

> 知识小贴士

衍纸的流行和普及比较波折。衍纸成为一项较为成熟的手工技艺是于16—17世纪被法国和意大利的修女所首先掌握的。欧洲大陆的修女将衍纸作品用来装饰圣物盒和神画,在上面贴上金子和更多装饰。英国斯图亚特王朝时期的贵妇人和乔治王时代的闲暇时间较多的妇女也很擅长这项手工艺。之后,随着殖民活动,这项技艺传入北美洲。随着这项特殊手工艺的再一次流行,衍纸已经成为男女老少都喜欢的一项工艺性较强的纸艺活动。

> 知识小贴士

马勺原本是我国先民的一种生活用具,从夏商时代沿用至今。它选用优质的桐木、春木、桃木等作为原料,通过手工一刀一刀精雕细刻而成。社火马勺脸谱传承着中华上下五千年的渊源文明,记载着周秦文化最辉煌的民俗发展过程。

社火马勺脸谱的图案内容多取自《封神榜》等民间传说中具有法力和正义感的人物的造型,其寓意为镇宅、辟邪、驱赶寂寞冷清等,表达出人们祈福纳祥的美好愿望。社火马勺脸谱包含勾画、涂色等创作手法,注重眉、眼、嘴的描绘。它从人物的性格和容貌特征出发,以夸张的手法描画五官和肤色,进而突出表现各类人物的内心本质,强调色彩对比,用色豪放,具有强烈的象征性。比如:红色忠勇白为奸,黑为刚直灰勇敢等。

第四节 色彩的混合

一、原色

色彩中不能再分解的基本色称为原色。原色能合成出其他色,而其他色不能还原出本来的颜色。原色只有三种,一般称为三原色。三原色又有色光三原色和颜料三原色之分。色光三原色为红、绿、蓝(RGB),颜料三原色为红(明亮的洋红或品红)、黄(柠檬黄)、蓝(青或天蓝)。色光三原色可以合成出所有色彩,同时相加得白色光。颜料三原色从理论上来讲可以调配出其他任何色彩,同时相加得浊黑色。因为常用的颜料中除了色素外还含有其他化学成分,所以两种以上的颜料相调和,纯度就受影响,调和的色种越多就越不纯,也越不鲜明。颜料三原色相加只能得到一种黑浊色,而不是纯黑色。

二、间色

两个原色混合后得到间色。间色也只有三种:色光三间色为洋红、黄、青(湖蓝),有些彩色摄影书上称为"补色",是指色环上的互补关系。颜料三间色即橙、绿、紫,也称第二次色。这种交错关系构成了色光、颜料与色彩视觉的复杂联系,也构成了色彩原理与规律的丰富内容。

三、复色

颜料的两个间色或一种原色和其对应的间色(红与绿、黄与紫、蓝与橙)相混合得复色，亦称第三次色。复色中包含了所有的原色成分，只是各原色间的比例不等，从而形成了不同的红灰、黄灰、绿灰等灰调色。图3-32为原色、间色和复色之间的关系。

【案例分析】如图3-32所示，第一色为原色，两个原色之间相混得到间色，两种以上的间色相混得到复色。

图3-32 原色、间色和复色之间的关系

四、混合

1. 加法混合——色光的混合

特点：色光明亮度会随着色光混合量的增加而增加。也就是说，两种光线相混，提高亮度。

三原色光混合相加得到白光；红绿光相加得到黄色光；绿蓝光相加得到青色光；蓝红光相加得到品红色光。

2. 减法混合——色料的混合

减法混合也称减色法。特点：由于物体对光谱中的色光有吸收、反射作用，其中的"吸收"就相当于减去的意义。

三原色混合相加得到浊黑色；红黄色相加得到橙色；黄蓝色相加得到绿色；蓝红色相加得到紫色。

【案例分析】如图3-33所示，两种以上的光混合在一起，光亮度会提高，混合色的光的总亮度等于相混各色光亮度之和。在减法混合中，混合的色越多，明度越低，纯度也会有所下降。

图3-33 减色混合、加色混合

3. 中性混合 ——用眼睛调色

中性混合是人的视觉生理特征所产生的混合。它分为色彩旋转混合和空间混合。

色彩旋转混合：如果几种色彩涂在圆盘上迅速转动，就可以看到混合起来的色彩。旋转停止后，色彩又恢复到原来的状态。

【案例分析】如图3-34所示，将几块不同的色块放在电风扇里，打开风扇，随着风扇的快速旋转，我们可以看到混合起来的色彩。当旋转停止后，色彩也恢复到原来的状态。

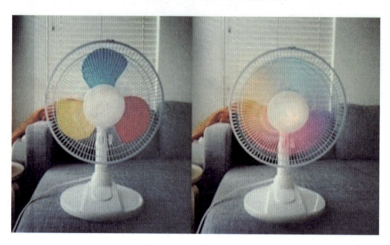

图3-34　色彩旋转混合

4. 空间混合

将几种以上的色彩并置在一起，通过一定的距离观看，使其达到难以辨别的视觉调和效果。

【案例分析】如图3-35和图3-36所示，把大小形状不同的色块并置在一起，由于空间距离和视觉生理的限制，眼睛辨别不出过小或过远物象的细节，把各个不同色块感受成一个新的色彩，以至组成一个新的画面。

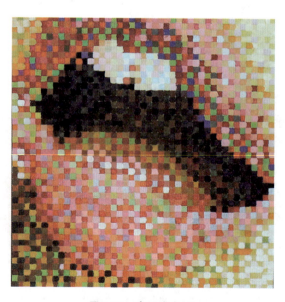

图3-35　空间混合(1)

第三章　设计色彩的原理

图3-36　空间混合(2)

　　最初运用空间混合的方法于图画中的是"新印象派",其是继印象派之后在法国出现的美术流派。19世纪80年代后期,一群受到印象主义强烈影响的画家掀起了一场技法革新。他们不用轮廓线条划分形象,而用点状的小笔触,通过合乎科学的光色规律的并置,让无数小色点在观者视觉中混合,从而构成色点组成的形象。

延伸阅读

1. 波波工作室.色彩性格心理学[M].蒋奇武,译.杭州：浙江人民出版社,2019.
2. 尾登诚一.日本色彩美学[M].张利,译.成都：四川人民出版社,2020.
3. 肖世孟.中国色彩史十讲[M].北京：中华书局,2020.

作业

1. 做色彩的三要素构成训练,尺寸为25cm×25cm。
(1) 做一幅12色相环或24色相环的构成训练。
(2) 做一幅明度推移的构成训练。
(3) 做一幅纯度推移的构成训练。
2. 做一幅色彩空间混合的构成训练,尺寸为30cm×30cm。

第四章

色彩的情感

Part 04

学习目标及意义

- 要求掌握对色彩的心理联想、抽象联想的表达，更好地理解色彩的性格与表情含义。
- 了解色彩的嗅觉与味觉及色彩的形状。
- 通过本章的学习，挖掘学生潜在的色彩想象力和艺术表现才能，拓宽对理性色彩的表现范围。

学习要点

- 了解色彩的启示和设计联想。
- 掌握色彩性格、色彩情感、色彩嗅觉味觉及色彩形状的制作技巧，学会运用这些技巧来制作色彩构成作业。

知识小贴士

人类眼睛的构造和照相机的构造类似。眼睑相当于镜头盖，虹膜相当于透镜，瞳孔相当于光圈，角膜相当于暗箱，视网膜相当于底片，视觉神经细胞相当于底片上的感光层。光线进入眼睛后，经过虹膜调整焦距及瞳孔调整进光量后，影像就会经过晶状体到达视网膜上。人的眼睛是一个特殊的器官，它具有天然光学系统的特点。眼睛的独特折光系统，将射入其内的可见光汇聚在视网膜内，视网膜上含有的感光细胞，把接收到的色光信息传递到神经细胞，再传入大脑皮层视觉中枢神经，使人产生了视觉色彩感受，简称"色觉"或"色感"。

引导案例

色彩生理

人类有着自身的生理特征，如神经的兴奋与抑制、人眼对色彩的疲劳与平衡等，这些都是正常的生理反应。人眼看见某色后立即产生的感觉称为直觉反应。这种反应是下意识的，带有普遍性。在实际生活中，色彩的生理现象与心理现象往往是分不开的。人眼受到某些色彩的刺激后，会产生生理上的反应，进而引发心理上的情绪，并产生联想。色彩在形成过程中不仅需要呈现色彩现象的客观条件——光线和物体，还需要感知色彩现象的主体——眼睛。只有凭借正常的视觉接收器，人类才能准确而完整地体验到色彩世界的奇妙与美丽。

眼睛对周围的环境具有一定的适应功能，这主要包括距离适应、明适应、暗适应和色彩适应四方面。

（1）距离适应：人眼能够识别一定视域内可以被轻易辨别的形体和色彩。如果超过这一

生理视域限度，视觉识形辨色的灵敏度就会减弱，甚至发生视错。这主要是因为视觉生理机制具有调整远近距离的功能。

（2）明适应：我们常常有这样的生活经验，当我们在半夜醒来时，突然打开灯，眼睛会在一瞬间被刺激得什么也看不见，但几秒后，视觉就会恢复正常，这种现象叫作明适应，是视网膜对光刺激由弱到强的敏感度降低的结果。

（3）暗适应：当我们在很强的灯光下突然关灯，这时我们什么也看不见，经过一定时间后，视觉才能恢复，这种现象叫作暗适应，是视网膜对光刺激由强到弱的敏感度提高的结果。暗适应比明适应需要的时间更长一点。

（4）色彩适应：当我们看到某种鲜艳的色彩时，第一感觉是它特别鲜亮，但时间久了，就会觉得没有刚看到时那么鲜亮了，这种现象叫作色彩适应。造成这种现象的原因是人眼的感光蛋白消耗过多，产生视觉疲劳，造成色相与纯度的改变。

【案例分析】图4-1所示为某个剧院内部场景。为了使观众从演出开始前的明视觉更自然地适应演出时剧场内的暗视觉，灯光是慢慢暗下去的。

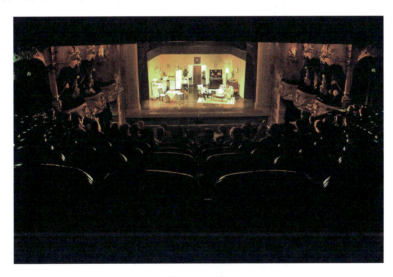

图4-1　剧院

第一节　色彩感觉

色彩是一种物理现象，它本身并不具备表情、性格，人们能感受到的色彩表情，是人们对生活经验积累的结果。无论是有彩色还是无彩色，都有自己的表情及性格特征。

一、红色

红色是可见光谱中波长最长的色，空间穿透能力强，对视觉的影响最大。最容易使人联想到的事物是太阳、燃烧的红焰或热血。红色是热烈、冲动的色彩，极易使人兴奋、情绪高涨，有积极向上、活力、奔放、健康的感觉。红色在我国象征革命，如国旗、红领巾。在红色的感染下，人们会产生强烈的战斗意志和冲动。红色又代表喜庆，在我国，传统的婚娶中

的大红喜字、挂红灯、贴红对联、穿红袄、坐红轿等都离不开红色。中国传统文化还多用红色表示女子，如红装、红颜、红袖等。当红色加白变为粉红色时，它代表温柔、梦想、幸福和含蓄，是温和中庸之色。较之红色的狂热，粉红色更具"柔情"之感，是少女之色。当红色加黑色、蓝色变为深红色或紫红色时，代表稳重、庄严、神圣，如舞台的幕布、会客厅的地毯大多选择此类色。而在西方国家，由于民族、宗教信仰的不同，深红色又是嫉妒、暴虐的象征。在安全用色中，红色是停止、警告、危险、防火的指定色，如消防车的色彩、急救的红十字、警车的警灯、交通停止信号灯等。

红色的具体联想：血、火、太阳、红色信号灯、红旗、红花。

红色的抽象联想：革命、勇敢、热情、吉祥、喜庆、危险。

【案例分析】如图4-2所示，此画是齐白石于88岁高龄创作的，该作兼工带写的笔意，红黑映衬互托，令画面充满自然的情趣和意韵。阔笔大写意花卉与工笔细密虫草巧妙结合，是齐白石花鸟画中最具个人风格的特色。

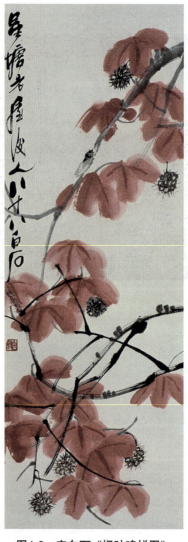

图4-2　齐白石《枫叶鸣蝉图》

第四章　色彩的情感

【案例分析】 如图4-3所示,这个画家的工作室空间全部被画成红色,连地面和天顶也不例外。桌椅等则略去了固有色彩,处理成阴线。散落在画面各处的什物和墙面的作品看似画得轻松随意,实则对形状、空间和色彩节奏做过精心安排,互相之间有着有机联系,而串起这一系列元素并使之和谐相处的关键就是画家的惯用色彩——红色。

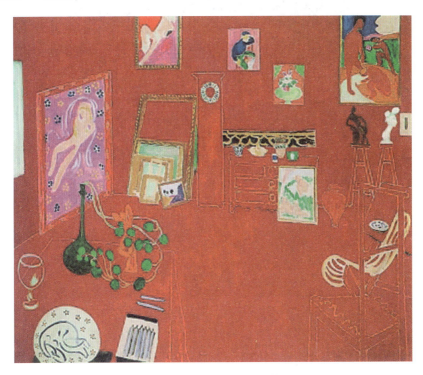

图4-3　马蒂斯《红色的画室》

二、橙色

橙色在可见光谱中波长仅次于红色,明度又仅次于黄色,因此橙色具有红、黄两色之间的特征,是色彩中最鲜亮、最温暖、具有十分欢快活跃性格的光辉色彩。火焰中的色彩变化,橙色比例最大。橙色是丰收之色,它使人联想到自然界硕果累累的金秋,使人有充实、饱满和成熟的感觉。橙色又有很强的食欲感,它与蛋黄、糕点、果冻等相似,使人联想到美味食品,在快餐店和食品包装中被广泛应用。橙色还富有南国情调,由于东南亚地区天气炎热,人们的皮肤比较黑,用鲜亮的橙色服装相衬,显得开朗、热情、豪爽、生机勃勃,因此橙色特别适宜做郊游装和海滩装的服色。由于橙色易见度强,因此在工业用色中,又可作为警戒的指定色,如养路工人的工作服、救生衣、建筑工人的安全帽、雨衣等。纯橙色加白色淡化为淡橙色,呈现出细腻、温馨、香甜等令人舒心惬意的色彩意味;同时,在宁静的室内还可以产生温暖祥和的气氛。纯橙色加黑色变成深橙色,它会衰退为代表悲哀、沉着、拘谨、缄默、安定、腐败的颜色。如果在橙色中加入灰色则形成浊橙色,它象征着灰心、衰败、堕落、昏庸等消极的精神状态。

橙色的具体联想:橘子、柿子、南瓜、灯光、光焰、晚霞。

橙色的抽象联想:收获、健康、明朗、快乐、力量、成熟。

【案例分析】如图4-4所示，画中的女子穿着半透明的橙色裙子，她的右乳头可以明显地被看见，这也呈现了雷顿惯有的似有似无的半裸体画风。此画运用的色彩也异常鲜艳。画中的右上角摆放的盆栽是一盆有毒的夹竹桃，隐喻出睡眠和死亡之间的隐隐连接。

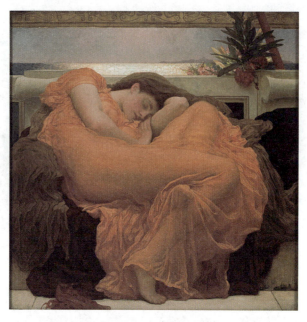

图4-4　弗雷德里克·雷顿《燃烧的六月》

【案例分析】图4-5所示为一位全裸的男孩，他扛着一只绵羊，徒步走在深蓝或深绿的小溪中。绵羊沉沉地压着男孩，溪水泛起奇妙的浪花。扛羊的男孩的躯体由红色或橙色组成，他的脸部没有表情，是麻木，还是虔诚？浅绿色的羊，压弯了男孩的腰，是惩罚，还是赎罪？

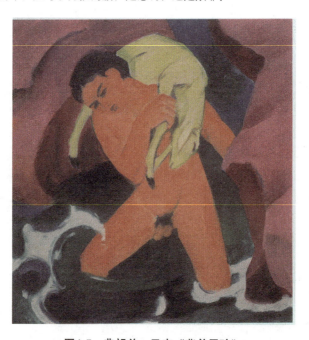

图4-5　弗朗兹·马克《背羊男孩》

三、黄色

黄色是三原色之一，具有很高的纯度和亮度，因此，尽管在光谱中它的波长处于中间位置，但光感却是最亮的。也正因为这个特点，在日常生活中，高亮的黄色是阳光的象征，具有光明、希望的含义，给人以明亮、智慧、辉煌、灿烂、柔和的感觉。在自然界中，蜡梅、迎春、秋菊、油茶花、向日葵等植物大量地呈现出美丽娇嫩的黄色；秋收的五谷、水果，以其精美的黄色，在视觉上给人以美的享受。金黄色象征高贵庄严，但是在不同的国家和不同的时期，黄色也具有不同的意义。黄色在大多数画家的眼里是一种很有魅力的色彩，最具代表性的是后印象派画家凡·高。他喜爱黄色，也许只有这种代表神秘、不安定的颜色才能最准确地反映出他的精神和情绪。黄色与其他任何色彩配合得好的话，都会取得明快活跃的效果，产生鲜明的对比。但使用不当的话，黄色也有可能产生烦躁、低俗和病态的感觉。在现代文化中，黄色往往和"低贱""色情""淫秽"等消极词汇联系在一起，如黄色书刊、光碟等出版物。虽然黄色是最亮的颜色，但又是色性最不稳定的色彩，在黄色中加入少许黑、蓝、紫等色，就会立即失去本来的光辉。

黄色的具体联想：阳光、柠檬、香蕉、黄金、泥土、黄色信号灯。

黄色的抽象联想：光明、希望、权威、财富、骄傲、高贵。

【案例分析】如图4-6所示，在室内和谐的青灰色光线下，黄色上衣的亮部在冷光影响下略带绿的倾向，衣袖、面包、筐子和桌布以不同的黄灰色、绿灰色、蓝灰色环绕着黄色与蓝色两个主色块，起到协调呼应的作用，浓重的阴影则统一了暗部的色彩。

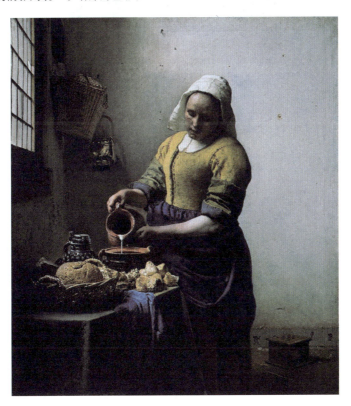

图4-6　维米尔《倒牛奶的妇女》

【案例分析】 如图4-7所示，不同的黄色构成了这幅作品主体色彩的不同层次与冷暖。黄色由明亮逐渐暗下去，并向褐色和黑色转换，画面感觉温暖而沉重。坚硬而重复的形体线条与色彩一起形成短促循环的节奏，在构图中交错重叠。

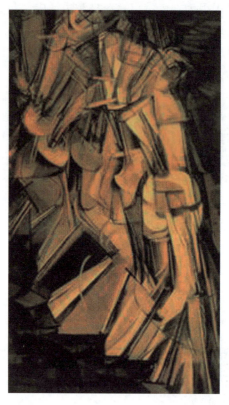

图4-7　马塞尔·杜尚《下楼的裸女》

四、绿色

由于人类世代生息于绿色植被环抱的大自然之中，所以绿色是我们最熟悉和喜欢的颜色。由于长时间的观察和感受，绿色已经在人们心目中形成了象征青春、和平、希望、安全、清凉、宁静、安逸、新鲜的印象。绿色的象征意味中使用最广泛的词汇是"和平"与"安全"，这源于《圣经·创世纪》。邮政是联系千家万户的使者，因此它的代表色也是绿色。但是在我国古代，绿衣、绿头巾代表贫贱。在我国国粹京剧中，不同颜色的脸谱有不同的代表意义，如白色代表奸诈，红色代表赤胆忠心，紫色代表智勇刚义，而绿色则代表恐怖及残忍。在欧洲，绿色又有嫉妒、稚嫩的意思。绿色在西方被认为是未成年的象征。含有黄色的绿色是初春的色彩，显得很娇嫩，更具生气，充满活力，象征青春少年的朝气。绿色中加入白色就变成了浅绿色，展现出清淡、宁静、凉爽、舒畅、飘逸、轻盈的感觉。在绿色中加入少量蓝色就变成了青绿色，是深远、沉着、智慧的象征。在绿色中加入少量灰色，就会变成具有悲伤衰退之感的灰绿色，它还代表了肮脏、颓废、灰心、腐败、悲伤、迷惑、庸俗的意味。

绿色的具体联想：树叶、草地、森林、黄瓜、邮差、绿色信号灯。

第四章　色彩的情感

绿色的抽象联想：生命、和平、希望、安全、成长、青春。

【案例分析】如图4-8所示，这幅供养菩萨背后多处使用了石绿色，除了少量石青和黑白色以外，其他许多色彩几乎都已褪去，倒是风化剥落后的灰色泥墙丰富了画面色彩，形成意想不到的天人合一效果。绿色在蓝、黑、灰、白组成的冷色中引导着主色调，发出翡翠般的色彩。

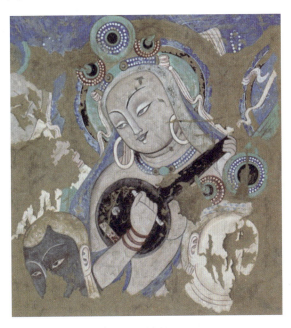

图4-8　敦煌石窟《伎乐供养菩萨》

【案例分析】如图4-9所示，莫奈那种捕捉瞬息万变的光影色彩的天赋实在是无人可比的，同样构图的小桥流水主题曾无数次出现在他的笔下，他利用光线明度的推移，使平面化的色彩构图产生合理的纵深空间，多变的色彩和笔触形成的浓密绿荫丰富而又统一，从黄到绿、由绿变蓝、再由蓝转紫，直到烘托出水面粉红色的睡莲，色彩的过渡转换是那么自然和谐而富有音乐感。

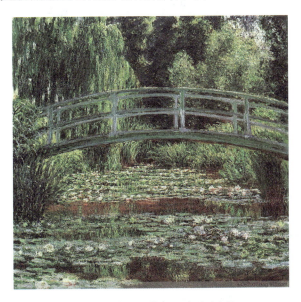

图4-9　莫奈《睡莲与日本式小桥》

五、蓝色

蓝色是三原色之一，给人的感觉既纯正又高贵。由于广阔的天空和浩瀚的海洋都是蓝色的，所以人们对这种熟悉的色彩有着无限的幻想与憧憬。蓝色代表的往往是人类所知甚少的地方，如宇宙和深海，古代的人认为那是天神水怪的住所，令人感到神秘莫测；现代人把它作为科学探讨的领域，因此蓝色就成为现代科学的象征色。在人们心目中，高饱和的蓝色代表辽阔、深远、理智、博大、精深、真理、科技、信仰、纯真、尊严、保守、冷酷等含义。现代装潢设计中，蓝与白不能引起食欲而只能表示寒冷，因此成为冷冻食品的标志色。在欧洲，蓝色被认为是身份的象征。印度宗教中的蓝青色，是忠诚的象征。在中国，蓝青色蕴含着深邃的文化底蕴和朴素的情愫。浅蓝色有轻盈、清淡、透明、缥缈、雅致的意味；碧蓝色是富有青春气息的颜色，表现沉静、朴素、大方的性格；海军蓝是极为普遍而常用的色彩，极易与其他性格的色彩相协调，具有稳重柔和的魅力；深蓝色使年轻人显得谦恭老成，使老年人更显高贵随和。蓝色是既亲切又遥远的色彩。

蓝色的具体联想：湖水、天空、大海、宇宙、蓝莓。

蓝色的抽象联想：永恒、稳重、冷静、理性、科技、博大、勿忘我。

【案例分析】图4-10所示的这幅作品画面的节奏次序可从左下角地面暖色开始，沿右手右脚和左手臂向上。该处深蓝色裙子与白色上衣及胸脯的亮色形成强烈的明度对比，再顺着向前倾斜的上身转向画面的色彩重心。饱和的蓝色墙面与发红的肤色在这里形成冷暖与色相对比，蓬松的头发在光照下变得透明而呈金红色。

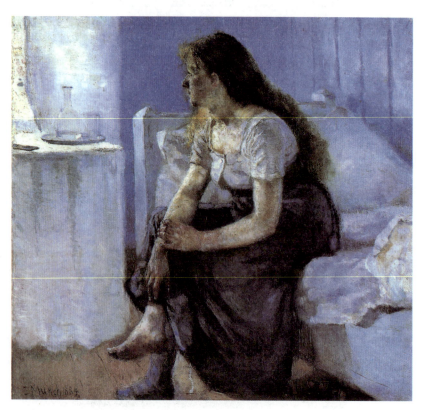

图4-10 蒙克《坐在床上的少女》

【案例分析】 如图4-11所示,庚斯博罗用透明罩染技法将少年全身的衣服处理成蓝色的同时,对人物的肤色和背景色彩也做了相应的调整,倾向于蓝绿色调,以便与服饰相协调。

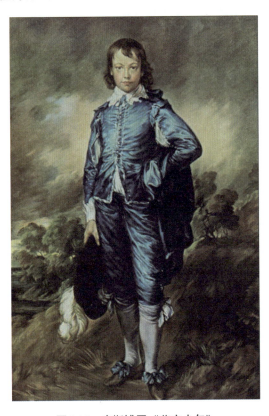

图4-11　庚斯博罗《蓝衣少年》

六、紫色

紫色在可见光谱中波长最短。通常我们会觉得有很多种紫色,因为红色加少许蓝色或蓝色加少许红色都会明显地呈现紫色,所以很难确定标准的紫色。在色相环中,紫色是一种暗淡的色彩,其明视度和注目性最虚弱。紫色是大自然中比较稀少的颜色,可能是因为物以稀为贵,紫色代表了一种高贵、神秘、傲慢的气质。在中国古代有"紫气东来"、"紫云"(祥云)、"紫宫"、"紫禁"(皇上住居)等象征吉祥和等级等含义的词汇。不同亮度和纯度的紫色具有不同的意义。亮度较高的淡紫色,是一种可爱、浪漫、优美、梦幻、妩媚、羞涩、清秀、含蓄、芳香的色彩,时常被用来形容热恋中的情侣,在一些女性的化妆品、香水、内衣等中也较为常见。当紫色偏向红色而呈红紫色时,就会产生一种娇艳、大胆、开放、甜美的心理感受。当紫色倾向蓝色并呈现蓝紫色时,传达出珍贵、孤寂、严厉、恐怖、凶残的精神含义。紫色被暗化为深紫色,象征高贵、神秘、妖魔、虚假、灾难、深思等色彩意义。紫色中加入灰色就会变成浊紫色,它代表厌恶、忏悔、腐朽、衰败、迷茫、颓废、消极、堕落等精神状态。

紫色的具体联想:葡萄、茄子、紫罗兰、紫丁香、紫藤、薰衣草。

紫色的抽象联想:优雅、高贵、华丽、梦幻、神秘、哀愁。

【案例分析】如图4-12所示，妇女的紫色衣服和背景的黄色在色彩明度上拉开了距离，而红色块与绿色的枝叶又形成面积大小的差异，使补色对比看起来在变化中取得均衡。明亮的黄色块在这里衬托出塔希提妇女黝黑的皮肤，并将前景人物统一在浓重的紫色剪影式平面中，肤色、花朵等处的黄色成分则不露声色地与之相呼应。

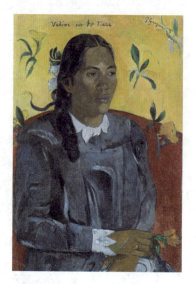

图4-12　高更《持花的妇女》

【案例分析】如图4-13所示，在这张名作里，背景是大片变化的紫色，向下一直延续到右下方的花朵，并由紫灰、绿灰逐渐过渡到蓝色的衣裙。左下方水面倒影的暖黄色则与紫色形成补色对比，青铜色的皮肤颜色与多处穿插的小块暖紫、冷红色又产生映照，使色彩如宝石般璀璨。温暖沉着的紫色调子并未使画中的魔鬼变得邪恶，反而显得善良而富有人性，也许这正是画家所要表现的。

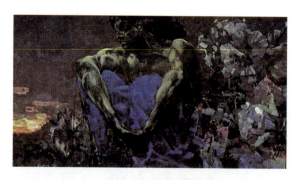

图4-13　弗鲁贝尔《坐着的恶魔》

七、黑色

黑色完全不反射光线，它吸收所有的色光，是最深暗的色。一方面，黑色明度最低，具有厚实、稳重的感觉，给人一种既庄重又高贵的印象。因为黑色属于消极色，通常让人联想到夜晚、死亡、不吉祥、罪恶、神秘等，所以会给人心理造成黑暗、悲伤、恐惧等感觉。另一方面，黑色能表现出一种刚毅、力量和勇敢的精神，具有男性的坚实、刚强、威力的性格意象，体现男性的庄重、沉稳、渊博、肃穆的仪表和气质。黑色还具有使人捉摸不定、阴

谋、肮脏、掩盖污染的感觉。黑色很难引起食欲，也不可能产生明快、清新、干净的印象。黑色与其他颜色组合时，主要起衬托作用，使其他颜色看起来更明亮。黑色象征严肃、庄重、权威，以及死亡、恐怖、严酷、神秘。若是大面积使用黑色，会觉得阴沉、恐怖、不安，"黑名单""黑手党""黑社会""黑帮"等词汇都是反面的象征。有些国家将黑色作为丧色，表示对死者的哀悼，近代我国受到西方的影响，有些城市也已开始在丧礼上使用黑色。西方国家称礼拜五为"黑色星期五"，因为其是耶稣被处刑的日子。

黑色的具体联想：头发、墨汁、夜晚、煤炭、皮肤、石油。

黑色的抽象联想：肃穆、死亡、永久、庄重、坚实、刚强。

【案例分析】图4-14所示为毕加索的名作《格尔尼卡》，图中，黑色、白色及灰色色块组成了被打碎后重新构成的形体，各种平面几何形体经过不同明度色彩和肌理的处理，呈现出层次与节奏，我们仿佛可以从中听见暗夜里凄厉的尖叫和爆炸引起的破碎声。虽然只是简单的黑与白，却再清楚不过地体现了光明与黑暗、正义和邪恶。

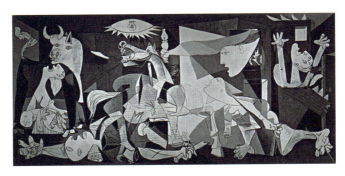

图4-14　毕加索《格尔尼卡》

【案例分析】如图4-15所示，黑色在这里被极其夸张地加以运用，赋予画面沉重压抑的感觉。绿色与蓝色穿插其中，增加了神秘的气氛。在黑色、蓝色、绿色的包围下，中央的白色空间显得深邃而隐秘。暗喻和象征其实都已退居其次，这位颇具女权主义色彩的画家在这里以她特有的色彩和符号语言，大胆地将对生命与感官的思索赤裸裸地呈现给人们。

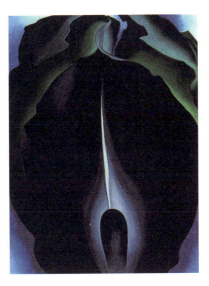

图4-15　乔治亚·奥基夫《花卉》

八、白色

白色是由全部可见光均匀混合而成的，因此称为全色光，是阳光之色和光明之色。物象之所以呈现白色，是因为它的反射率高并反射全色光。人们夏天穿的白色衣服可以反光，且不导热，因此，白色让人感到凉快。白色具有一尘不染的品貌，所以是医疗卫生的象征色。白色代表清白、正直、忠贞、光明、凉爽、单薄、轻盈、神圣、纯洁、无瑕、单纯等含义，但也是诸如空虚、缥缈、投降、麻烦不断等象征。白色也是改变有彩色系明度和纯度的重要因素，极大地丰富着色彩的表现层次和视觉效果。它虽然没有强烈的个性，不能引起味觉联想，但是引起食欲的颜色中不应没有白色的衬托，因为它代表清洁可口，只是单一的白色不会引起食欲而已。白色具有最高的色彩明度，可以使物体产生膨胀感。就色彩应用而言，白色性格最为含蓄。如用它作为背景色，可使主体色显得格外纯净、美丽、个性强烈，并能很好地衬托其他颜色。白色在不同文化中有着不同的寓意。在西方，新娘所披的白纱象征着纯洁与忠贞；在我国，穿白衣、戴白帽白花、系白腰带、送白色花圈，都是哀丧、缅怀、悲痛的象征。

白色的具体联想：白雪、白云、白衣天使、面粉、婚纱、白兔。

白色的抽象联想：纯洁、神圣、清洁、高尚、光明、淡雅。

【案例分析】如图4-16所示，白色从来就是纯洁的象征之一，惠斯勒在这件作品中将它与少女联系起来。在他的笔下，白色被处理得十分丰富，衣裙与背景布幔的白色互为衬托，并自然地完成了明度的转换；脸部的肤色和背景的白色十分接近，只是用头发的暖褐色将两者区别开；而下半部地毯与兽皮的深色块又与头发取得呼应，美女与野兽在这里被巧妙地用色彩的象征语言进行了对比。

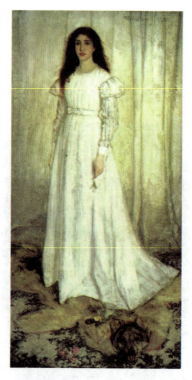

图4-16 惠斯勒《白色交响曲·第1号：白衣少女》

第四章　色彩的情感

【案例分析】如图4-17所示，在这幅作品中，白色的墙、灰白色的路和灰色的天空交织出昔日巴黎蒙马特地区一片白色的静谧、朴素和简单，没有半点今日的喧嚣。画家以宗教般的虔诚，用迷人的白色画出了一种纯粹的精神色彩。

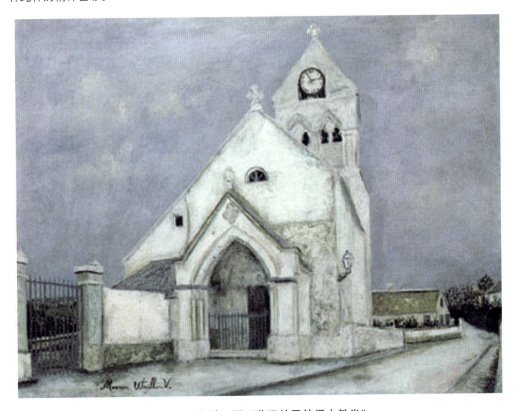

图4-17　郁特里罗《蒙马特圣彼得小教堂》

九、灰色

灰色本身是缺乏个性的无彩色，从色彩成分来看，纯的灰色是由黑、白两色相混而成的。灰色是中性色，适合与任何色相配合。中文"灰"字的本义为熄灭的火，所以人们习惯于把灰色看成光明向黑暗消亡的转换，而非黑暗向光明的转换。灰色又是生命衰老的象征，意味着活力的隐退和消极因素的增长。人在试图逃避现实或内心空虚时流露出的往往是灰色情绪。人们将各种隐秘、暧昧的事物名词冠以灰色的前缀，分别被用来暗喻中立或介于合法与非法之间，如灰色地带、灰色收入等；当理论在现实面前显得苍白无力时，也被说成是灰色的。灰色给人的感觉是朴素、沉稳、寂寞、谦恭、平和、中庸，有着模棱两可的性格。灰色是设计和绘画中重要的配色元素。浅灰色的性格类似白色，有高雅、精致、明快的感觉；深灰色的性格类似黑色，有沉稳、内敛、厚重的感觉；纯净的中灰朴素、稳定而雅致。各种明度不同的灰色适合作背景色，与任何色相配都能显示出它的魅力。当灰色与鲜艳的暖色相配时，会立刻彰显出它的冷静性格；当灰色与较纯的冷色相配时，则会显示出它的温和性格。

灰色的具体联想：乌云、水泥、阴天、雾、钢铁、老鼠。

灰色的抽象联想：朴素、稳重、谦逊、温和、失意、空虚。

【案例分析】如图4-18所示，这幅凡·高的作品看起来是画在一个绿灰色底子上，背景上的画印证了凡·高对东方绘画及色彩的兴趣。主人公衣裙的绿色与灰色和背景中温和沉静的灰绿色调极为融洽。肤色的明暗转换微妙自然，头饰与桌边稳重的土红色则构成与绿灰的冷暖对比。一切都恰到好处地形成一种悠闲自在的气氛。

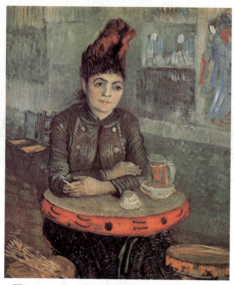

图4-18　凡·高《长鼓咖啡馆里的女子》

【案例分析】如图4-19所示，林风眠画仕女偏爱用淡淡的灰色；或在淡墨中加入些颜色，或在墨色上罩以淡彩，形成偏黄、偏紫或偏青的淡灰色调子，仿佛雾里看花，隔纱赏美。殊不知，这看似简单的淡淡灰色后面凝聚着画家多少融汇中西方文化的心血和修养，这高雅的灰色从某种程度上也可以说正是画家本人一生淡泊、与世无争的崇高人格写照。

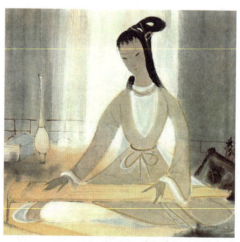

图4-19　林风眠《仕女》

十、金属色

金属色主要指金色和银色，金色偏暖，银色偏冷，这些颜色处于适当的角度时反光敏锐。它们的亮度很高，如果角度一变，又会感到亮度很低。由于金银本身的价值昂贵并富有特有的光泽，加之曾作为封建社会统治阶段的专用色，因此成为辉煌、富贵、光彩、豪华、

高级、珍贵的象征。金色、银色是色彩中最高贵华丽的色,适合与所有色相配,并增加色彩的辉煌度。当画面中的色彩配置过于刺激或暧昧时,用金色、银色隔离和点缀能起到很好的调和及画龙点睛的作用。金色是古代帝王的奢侈装饰,金色宫殿、金色皇冠、金银餐具、金银首饰是帝王威严与权力的象征。在一些佛教国家,金色又象征佛法的光辉和超凡脱俗的境界。在现代设计中,高档的商品适当加上金色、银色,更能体现档次和豪华感。

金属色的具体联想:金、银、铜、铂、铁、铋。

金属色的抽象联想:富贵、豪华、光彩、辉煌、权力、威严。

【案例分析】如图4-20所示,画家把人物的变形处理、平面造型和金黄色的装饰色彩调子结合得天衣无缝。克里姆特还借鉴了早期宗教绘画的金箔技法,运用了大量装饰图形和金属色彩,沥金、洒金的处理和油性颜料色彩肌理对比效果丰富。服饰上的黑色块压住了色调,使金黄色更加鲜亮并显得华丽高贵,将永恒的爱情主题和气氛渲染得神圣无比。

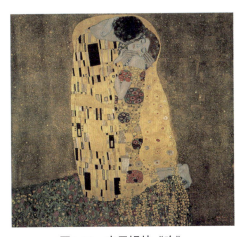

图4-20　克里姆特《吻》

【案例分析】图4-21所示为制糖厂厂主夫人阿德勒·布洛赫-鲍尔的肖像。画中人庄严端坐,眼神迷离,红唇富有美感。为配合女主角的华贵形象,克里姆特特别在背景及衬裙上使用了灿烂的金色,更花费了3年时间才完成画作。该作品以1.35亿美元成交价被化妆品巨头罗纳德·S.劳德收购,曾创下当时单幅油画最高拍卖价纪录。

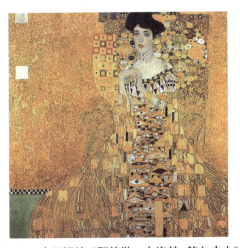

图4-21　克里姆特《阿德勒·布洛赫-鲍尔夫人》

第二节 色彩心理

色彩的生理现象与心理现象是不可分离的,它们很大程度上是相互影响的。在产生生理变化的同时,往往会产生一定的心理活动,只是生理的反应是下意识的,是一种直觉反应,是不加思考而得到的色彩现象,我们把这种现象又视为人的功能性反应。而心理反应比生理反应更为突出,能引起很多联想,这种联想会引起人们的情感变化,其心理活动也更为复杂。

色彩本身并无心理情感,它给人的心理感情印象是人们对某些事物的联想所造成的,时代、民族、地区以及生活背景、文化修养,还有性别、职业、年龄等不同,对色彩的理解和感情就有所不同。但其中还是存在许多共同感应的,主要表现在以下几个方面。

一、色彩的寒冷与温暖

色彩本身并没有温度,它给人的冷暖感觉源于人的自身经验所产生的联想。比如暖色系让人联想到暖和、炎热、火焰,冷色系让人联想到冬天、夜空、大海、凉爽。冷、暖色系是以色相为出发点的,在色相环中,红、黄、橙色调偏暖,称为暖色调;蓝、蓝绿、蓝紫偏冷,称为冷色调。绿、紫色为中性色,当绿色和紫色偏蓝时变为蓝绿或蓝紫,会产生冷感;当绿色偏黄时变为黄绿色,会产生暖感;当紫色偏红色时变为红紫色,也会产生暖感。红色在偏蓝时为紫红,虽然处于红色系,但与红色相比带有冷味。玫红比大红冷,而大红又比朱红冷。蓝色系中,蓝紫比钴蓝暖,钴蓝又比湖蓝暖。在无彩色系中,白色偏冷,因为白色反射所有的色光,包括暖色光;黑色偏暖,因为黑色吸收所有色光,包括冷色光;灰色为中性,当它与纯度较高的色放在一起时,就会产生冷暖感,如:灰色比蓝更偏暖,比橙更偏冷。无论是冷色还是暖色,只要加白后就有冷感,加黑后就有暖感。由此可见,色彩的冷与暖是相对而言的,孤立地给某色下一个冷暖的结论是不确切的,只有处于相对立关系的橙色和蓝色才是冷暖的极端。

【案例分析】如图4-22所示,红、橙、黄能使观者心跳加快,血压升高,产生热的感觉。而蓝、蓝紫、蓝绿能使人血压降低,心跳减慢,产生冷的感觉。

图4-22 色彩的冷暖感

二、色彩的兴奋与沉静

色彩的兴奋与沉静感与刺激视觉的强弱有关。从色相上看,红、橙、黄具有兴奋感,可

第四章 色彩的情感

以联想到革命、鲜血、热闹、喜庆，会使人心跳加快，血压升高，情绪表现兴奋；蓝、蓝绿、蓝紫具有沉静感，可以联想到平静的湖水、蓝天、大海、草原，会使人心跳减缓，情绪也会比较安静。从明度上看，明度高的色彩具有兴奋感，明度低的色彩具有沉静感。从纯度上看，纯度高的色彩具有兴奋感，纯度低的色彩具有沉静感。在色彩组合对比时，色彩的兴奋与沉静感往往给人以积极与消极的感觉。

【案例分析】图4-23所示的画面看上去简洁、明确。不同形状的长方形错落有致，红黄蓝的色块在黑色与灰色背景的衬托下显得十分强烈，具有兴奋感。整个画面在抽象色块的对比中彰显出节奏和张力。

图4-23　色彩的兴奋

【案例分析】图4-24所示的这幅图描绘了湖畔的美景。浓密葱郁的青草上笼罩着一层淡淡的柔美雾纱，一匹洁白醒目的白马幻影般地出现在画面中央，76它那优雅颀长、温柔低垂的长颈，深深地垂向大地母亲。远处的画面在一片迷雾中隐入无穷的空无和寂静中。

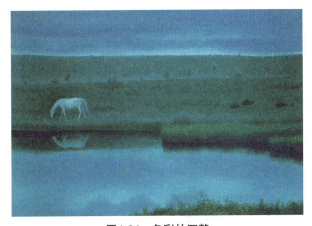

图4-24　色彩的沉静

三、色彩的薄轻与厚重

从心理感觉上讲，白色的物体感到轻，使人联想到棉花、薄纱、雾、云，有种轻飘柔美

的感觉。黑色使人联想到金属、煤块、黑夜，具有厚重沉稳的感觉。从明度上看，明度高的色彩具有轻快感，明度低的色彩具有稳重感，白色的感觉最轻；若明度相同，则艳色重，浊色轻。从纯度上看，纯度高的暖色具有重感，纯度低的冷色具有轻感；若暖色和冷色同时改变纯度，那么加白改变纯度的色彩变轻，加黑改变纯度的色彩变重。

【案例分析】如图4-25所示，低明度、高纯度的色调具有厚重感，透明度低；高明度、低纯度的色调则具有轻薄感，透明度高。总体来说，明度对色彩的轻重感觉影响最大。

图4-25　色彩的薄轻与厚重

四、色彩的华丽与朴素

在三属性中，色彩的华丽和朴素与色相的关系最大。黄、红、橙、绿等鲜艳而明亮的色彩具有明快、辉煌、华丽的感觉；而蓝、蓝紫等冷色具有沉着、朴实的感觉，相对具有朴素感。但从纯度上看，饱和的钴蓝、湖蓝、宝石蓝、孔雀蓝也会显得很华丽，而低纯度的浊色则显得朴素。从明度上看，亮丽的色彩显得活泼、强烈、刺激，富有华丽感，而暗深色调则显得含蓄、厚重、深沉，具有朴素感。从色彩对比规律上看，互补色的对比显得华丽。当然，这种感觉不是绝对的，还要因人而异，这与个人的理解有关。有人认为金色、银色对比最为华丽，因为金色是金碧辉煌、富丽堂皇的宫殿色彩，是帝王的专用色，会使人联想到龙袍、龙椅等。有人认为在传统的节日里，喜庆的红色是华丽的，也有人认为紫色、深蓝色是华丽的，特别是在西方，这两种色是高贵、富裕的象征。因此，对华丽与朴素的概念不是一概而论，只是相对的。

【案例分析】在图4-26所示的作品中，平面化的造型、流畅的轮廓线和华丽的红色交织在一起。背景中东方装饰性纹样及团块化的色彩处理，使画面张弛有度。

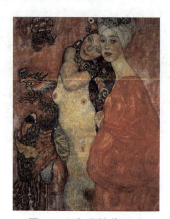

图4-26　色彩的华丽感

【案例分析】如图4-27所示，同纯度与不同明度、色相的搭配无不渗透着朴素的气息。纯度低的灰暗色调给人以朴素、灰暗和宁静的感觉。

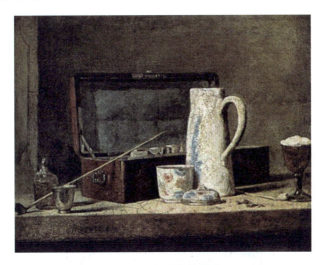

图4-27　色彩的朴素感

五、色彩的明快与忧郁

色彩的明快与忧郁感主要同明度与纯度有关。明度高的鲜艳色显得明快，明度低的深暗色显得忧郁；纯度高的色彩显得明快，纯度低的色彩显得忧郁。在色相中，暖色显得活泼明快，冷色显得宁静忧郁。在无彩色系中，白色、浅灰色显得明快，黑色、深灰色显得忧郁，中明灰色为中性。纯色与白色搭配会显得明快，浊色与黑色搭配会显得忧郁。强对比明快，弱对比忧郁。

【案例分析】图4-28所示的作品由红、黄、蓝三原色及黑、白等最基本的纯色构成，通过面积大小、形状变化和用笔的区别，将点、线、面、色彩和肌理等绘画基本要素概括地以平面的方式组织起来。大面积的黄色在蓝色和黑色的对比下，闪耀出灿烂的金色效果，使画面充满明快感。

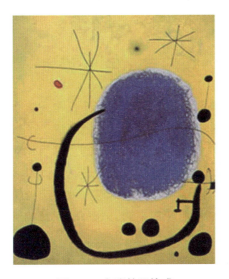

图4-28　色彩的明快感

【案例分析】如图 4-29 所示，画面中，除了人物的白色形体和黑线轮廓外，几乎全是由灰色构成。人物的苍白与冷漠，让人感觉她们似乎与世隔绝。然而在这萧索朦胧的灰色世界中，渗透着一种耐人寻味的忧郁感。

图4-29　色彩的忧郁感

　　色彩的明度与纯度也会引起对色彩物理印象的错觉。一般来说，颜色的重量感主要取决于色彩的明度：暗色给人以重的感觉，明色给人以轻的感觉。纯度与明度的变化还会给人以色彩软硬的印象，如淡的亮色使人觉得柔软，暗的纯色则有强硬的感觉。此外，白和黑以及纯度高的色给人以紧张感，灰色及纯度低的色给人以舒适感。

第三节　色彩嗅觉

　　色彩对嗅觉产生的作用来自对生活的感受。颜色与香味之间本来是没有直接关系的，但是人们由于各自生活经验的差异性，潜意识中会形成一个中介物，这个中介物就是人们产生联想的物体。例如，如果你品尝过茶和咖啡的话，当你看见茶褐色和咖啡色时就会联想到茶和咖啡的香味。再如，如果我们体验过各种花香，当闻到茉莉花香或夜来香时，自然会想到白色。闻到香蕉味、柠檬味、菠萝味自然就会想到黄色，闻到橘子、广柑的香味时自然会想到橙色。同样，当我们看到牛奶、葡萄酒和酱油的色彩时，自然也会联想到它们不同的香味。

　　关于色彩与嗅觉的联想，实验心理学报告如下：通常红、黄、橙等暖色系容易使人感到有香味，偏冷的浊色系容易使人感到有腐败的臭味(例如深褐色容易使人联想到烧焦了的食

物，感到蛋白质烧焦的臭味)。因此，对于不同的颜色，由于联想到的中介物不同，会有不同的嗅觉感受。

【案例分析】图4-30所示为香奈儿香水的广告海报。该款香水的包装以淡粉色为主。在清爽的空白背景上，一个赤裸的少女浑身缠绕着淡粉色的鲜花，面部表情表达了对这款香水的钟爱。喷发的香水显得极为灵动，让人不禁深吸一口气，仿佛闻到了它所特有的清新、甜美的芳香。该海报设计不但极大地调动了观者的嗅觉联想，还很好地反映出该款香水适用于年轻女性的特点。

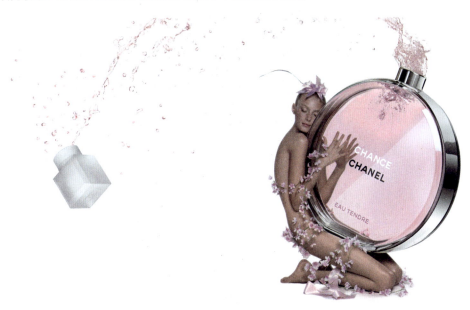

图4-30　色彩的嗅觉

第四节　色彩味觉

色彩的味觉大多由人们生活中所接触的事物联想而来，与我们的生活经验、记忆有关，因此我们对未食用过的食物往往会以它的外表来判断其味道。品尝过杨梅的人一见到杨梅就会感到有酸味；当我们看到苹果的红色时会觉得有甜味；当看到辣椒的红色时就会感到有辣味；绿色、黄绿色是未成熟的果子的色彩，使人有酸、涩的味感；橙红色有甜味；浅黄、淡绿色有薄荷味；橙黄、黄色有柠檬味；茶褐色有苦、涩味；看到粉红色、奶油色就会联想到蛋糕、饼干、面包或其他食品，也会相应地联想到它们的味道。据实验心理学报告：明亮色系和暖色系容易引起食欲，橙色效果最佳；有色彩变化搭配的食物容易增进食欲，单调或杂乱无章的色彩搭配容易使人倒胃口。

当然，现在一些个性化的食物也在尝试故意反其道而行之，打破人们的色彩禁忌。韩国的蔚蓝色巧克力、美国的粉红色植物奶油，都是一些标新立异的反传统色彩尝试。

食品的包装设计之所以重要，是因为人们在吃到食物之前，就已经对食物的味道产生了联想，做出了判断。所以我们在超市购物的时候，相同种类的食品，除了价格因素之外，完全依靠包装的第一印象来判断食物是否美味。

【案例分析】如图4-31所示,绿色、青绿色、黄绿色会让人联想到未成熟的果子的颜色,所以使人产生酸涩的味感。

图4-31 色彩的味觉

【案例分析】如图4-32所示,明亮色系和暖色系容易引起食欲,使人产生甜味或奶油味等味觉。有色彩变化搭配的食物也容易增进食欲。

图4-32 色彩的味觉

食品色彩在饮食文化中是非常受重视的,因为适当的色彩可以增进人的食欲。中国的饮食讲究的是"色、香、味、形俱佳",色居首位。色彩的感觉有时比味觉、嗅觉更能激发人的食欲感。瑞士色彩学家约翰斯·伊顿在《色彩艺术》中列举了这样一个生动的例子:"一位实业家准备举行午宴,招待一批男女贵宾。厨房里飘出的阵阵香味迎接着陆续到来的客人们。大家热切地期待着这顿午餐。当快乐的宾客围住摆满了美味佳肴的餐桌就座之后,主人便以红色灯照亮了整个餐厅,肉食看上去颜色很嫩,使人食欲大增,而菠菜却变成了黑色,马铃薯显得鲜红。当客人们惊讶不已的时候,红色灯光变成了蓝色,烤肉变成了腐烂的样子,马铃薯像发了霉,宾客个个立即倒了胃口。接着黄色的灯光一开,又把红葡萄酒变成了蓖麻油,把来客变成了行尸,几位较弱的夫人急忙站起来离开了房间,没有人再想吃东西了。主人笑着又打开了白光灯,人们聚餐的兴致很快就恢复了。"这个实验说明,食品色彩的变化对就餐人的食欲会产生很大影响。

第五节 色彩形状

在众多的色彩中，红、黄、蓝是三个原色，是最基本的色相；在各种各样的形态中，正方形、三角形、圆形是较为典型的基本形状。有意思的是，三个原色和三个基本形状，在视觉特征和心理感受方面存在着一定的共通性，形成通感。而与此相类似的三个间色——橙色、绿色和紫色，是由三原色混合而成，正好与介于三个基本形状之间的长方形、六边形、椭圆形相对应，也有类似的共性。这样，从设计的角度出发，关注图形与色彩的关联性和图形与色彩在表现同一主题时的可能性，就显得十分有意义。

一、红色与正方形

直角、等边结构的正方形，方方正正，具有稳定感、重量感和当仁不让、强烈明确等特性，视觉张力较为明显。

红色具有迫近感、充实感和强烈、不透明的特性，视觉特征正好与正方形相似。

二、黄色与三角形

内角皆为60°锐角的正三角形，外向的三个角易使人产生好斗和突进的视觉刺激，充分显示了其尖锐、扩张等主动出击的特性。而光谱中最亮的黄色，含有辐射、锐利及活跃的特性，与三角形的锐利性质正好相对应。

三、橙色与梯形

橙色是由红和黄混合而成，与橙色对应的梯形也是由红色的正方形与黄色的正三角形折中而成。它的特性是具有温暖感，显得乐观开朗，视觉印象较为明晰。

四、蓝色与圆形

圆形圆滑，有一种自由的滚动感和轻快、运动的特性。蓝色具有透明、潮湿感，因其有后退性，尤其是处于远处时，视觉效果显得难以确定，似有浮动感，正暗合了圆形的不安定性。

蓝色最容易使人联想到的是天空和海洋，有着无限、漂浮、不可预测的心理感受，好比形态中的圆润的弧线。

五、绿色与六角形

绿由黄和蓝混合而成，与之相对应的六角形也是由黄色的三角形与蓝色的圆形折中而成。六角形皆为钝角，方圆相兼。绿色为中性偏冷的色彩，刺激不太强烈，视觉效果新鲜而有广泛感，与六角形的包容性极为相似，两者都具有平和的视觉特征。

六、紫色与椭圆形

紫色由红和蓝混合而成，与之相对应的椭圆形也是由蓝色的圆形与红色的正方形折中而成。形和色的共同特性是都具有柔和感。

如果将以上形与色的特点进一步归纳，很容易得出这样的结论：原色的形状明确，间色

的形状折中。

【案例分析】 如图4-33所示,三个原色红、黄、蓝和三个基本形状正方形、三角形、圆形在视觉特征与心理感受方面具有一定共性。三个间色橙色、绿色、紫色正好与介于三个基本形状之间的梯形、六边形、椭圆形具有一定共性。

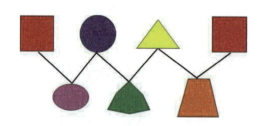

图4-33 色彩的形状

对于色彩与形状之间存在的关系,各家有各家的见解,如神秘论者温·巴比特认为:"蓝色的感觉是圆形,圆无角,具有平静的感觉;绿色的感觉是六角形,它既不圆又不方,兼具平静和活力;红色的感觉是三角形,具有顽强与活力等特点。"美国的色彩学者韦伯·比林认为:"红色的感觉是正方形和立方体,橙色的感觉是长方形,黄色的感觉是三角形,绿色的感觉是六角形,蓝色的感觉是圆形,紫色的感觉是椭圆形。"

延伸阅读

1. 郭浩. 中国传统色:色彩通识100讲[M]. 北京:中信出版社,2021.
2. 郭浩. 中国传统色:故宫里的色彩美学[M]. 北京:中信出版社,2020.
3. 爱娃·海勒. 色彩的性格[M]. 吴彤,译. 北京:中央编译出版社,2013.
4. 动力设计. 配色力:零失误色彩速查方案[M]. 杨杨,译. 北京:中国青年出版社,2019.

作业

1. 运用色彩心理原理表现出联想的色彩设计,尺寸为25cm×25cm。
(1) 味觉(如酸甜苦辣)。
(2) 嗅觉(如香与臭)。
(3) 触觉(如坚硬与柔软、冷与热)。

2. 运用色彩心理原理表现出联想的色彩设计,尺寸为25cm×25cm。
(1) 色彩联想(如春、夏、秋、冬)。
(2) 色彩情感(如欢乐与悲伤、兴奋与沉静)。

第五章

色彩的对比

Part 05

学习目标及意义

✱ 了解色彩对比产生的原因及分类。
✱ 掌握色彩对比的规律。
✱ 体会色彩对比在设计领域中的应用。

学习要点

✱ 熟知色彩对比的概念。
✱ 熟知色彩对比的分类。
✱ 掌握色彩对比的处理办法。

交通标识

【案例分析】图5-1所示为高速公路交通标识,用色为白、绿搭配。绿色为中性色,代表安全,在视觉中又较为舒适安静,高速公路上的驾车司机往往都是长途跋涉,视觉容易疲劳,看到绿色时可以舒缓眼睛的疲倦感;同时,白绿搭配的易见度较高,便于司机远距离识别。因此,我们现在看到的高速公路交通标识大都是白绿搭配。

【案例分析】图5-2所示为普通道路交通标识,用色为白蓝搭配。色彩对比强烈,视觉冲击感强,便于远距离识别。

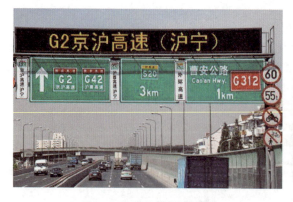

图5-1　高速公路交通标识

图5-2　普通道路交通标识

第五章　色彩的对比

【案例分析】 图5-3所示为警示类交通标识。该类标识警示性强，色彩需要强对比才可突出，所以在用色上使用了黄黑搭配，这是世界上对比最强的一组色彩搭配。

图5-3　警示类交通标识

交通标识的设计要满足简洁易懂、清晰明确、一目了然等要求，这对色彩的搭配要求非常高，既要对比适中，又要吻合实际目的。

第一节　色彩对比的概念

"对"有双数、互相面向等意思；"比"有挨着、较量、求得异同等意思。

将两个以上的系色放在一起，以空间或时间关系相比较，比较其差别及其相互关系，称为色彩对比的关系，简称色彩对比。

为什么色彩差别有其普遍性呢？

(1) 由于在同一光源的光线照射下，万物受光的角度、距离和受光的强度各不相同，因而同一物体的各个部分受光的角度、距离、强度等也不尽相同。

(2) 不同物体的不同部位，即使照上相同的光，反光的明度、色相与彩度也不相同。由于照射光线千变万化，它们的反光更是千差万别。

(3) 发光体与反光体分布于空间各处，它们与眼睛的距离、角度各不相同，即使它们反的光相同，也会产生不同的色彩感觉。

(4) 发光体处在运动变化之中，因而造成了色彩的变化。例如太阳光照会因地球的自转与公转而产生晨、暮、昼、夜四时及春、夏、秋、冬四季的变化，因而地球上万物受太阳光照射的角度、距离无不随之变化，进而促使色彩发生变化。即使把光照换成人造光源，色彩依旧存在游移不定的变化。

(5) 能反光的万物本身也在运动和变化之中，一方面不断改变其与参照物的角度、距离与环境，另一方面也不断地改变自身的反光能力。

(6) 眼睛跟随人而运动，眼睛的感觉随人的生理及心理状态而变化，从而影响色彩感觉的变化。

(7) 色光的明度、色相、彩度等有无限的可分性，眼睛对色光的感觉也有极大的适应

性，包括明适应、暗适应、色相适应等。在适应之前，很多差别看不出来，只有适应之后才能看清楚。

第二节　同时对比与连续对比

一、同时对比

在同一时间、同一空间所看到的色彩对比现象称为同时对比。在同时对比中，色彩的比较、衬托、排斥与影响作用是相互依存的。

如图5-4所示，红桌布上的绿笔记本，使桌布显得更红，笔记本则显得更绿；红桌布上的橙色笔记本的色彩变得带有黄绿味，纯度也下降了很多；而白桌布上的黑色笔记本的色彩显得更黑，桌布显得更白。这些现象均为两邻接色彩同时对比时所引起的现象，其特征如下。

图5-4　同时对比

（1）在同时对比中，两邻接的色彩彼此影响显著，尤其是边缘。
（2）对比色为补色关系时，两色纯度增高，两色都显得更加鲜艳。
（3）高纯度的色彩与低纯度的色彩相邻接时，高纯度的色彩显得更鲜艳，低纯度的色彩显得更灰暗。
（4）高明度与低明度的色彩相邻接时，高明度的色彩显得更亮，低明度的色彩显得更暗。
（5）两种不同的色相相邻接，会把各自的补色残像加给对方。
（6）两色面积、纯度相差悬殊时，面积小的、纯度低的色彩将处于被诱导的地位，受对方的影响大。
（7）无彩色与有彩色之间的对比，有彩色的色相不受影响，而无彩色则有较大的变化，无彩色会向有彩色的补色变化。

二、连续对比

色彩对比发生在不同时间、不同视域，但又保持了快捷的时间连续性，称为色彩的连续对比。

人的眼睛看了第一色后再看第二色时，第二色会发生错视。第一色看的时间越长，影响越大。第二色的错视倾向于前色的补色。这种现象是由视觉残像及视觉生理、心理自我平衡

的本能所致，其特征如下。

(1) 把先看色彩的残像加到后看色彩上面，纯度高的色彩比纯度低的色彩影响力大。

(2) 当先看色彩与后看色彩恰好是互补色时，会增加后看色彩的纯度，使其显得更鲜艳。此种对比中，红和绿的相互影响力最大。

第三节　色彩的三要素对比

在设计色彩的对比关系中，色相对比、明度对比和纯度对比是最基本、最重要的色彩对比形式。在实践中，很少有单一对比形式出现，绝大部分是以色相、明度、纯度综合对比的形式出现的。在本节中，我们将以服装设计中的色彩搭配来进行说明。

一、色相对比

两种以上色彩组合后，由于色相差别而形成的色彩对比效果称为色相对比。它是色彩对比的一个根本方面，其对比强弱程度取决于色相之间在色相环上的距离(角度)。距离(角度)越近，对比越弱，反之则越强。色相对比包含以下几类对比。

1. 零度对比

1) 无彩色对比

无彩色对比虽然无色相，但其组合在实用方面很有价值，如白与黑、黑与灰、中灰与浅灰，或黑与白与灰、黑与深灰与浅灰。对比效果大方、庄重、高雅而富有现代感，但易产生过于素净的单调感。

【案例分析】如图5-5所示，黑与白两种无彩色的搭配，在服装色彩设计中是永恒的经典搭配。这种色彩搭配刚中带柔，柔中带刚，展现出对比强烈而不失协调的美。

图5-5　无彩色的服装色彩搭配

2) 无彩色与有彩色对比

无彩色与有彩色对比，如黑与红、灰与紫，或黑与白与黄、白与灰与蓝。对比效果大方、活泼。无彩色面积大时，偏于高雅、庄重；有彩色面积大时，活泼感加强。这样的配色

法则被大量应用到服装设计中。

【案例分析】如图5-6所示，图中的服装选用了有彩色红色与无彩色黑色的搭配。在黑色的衬托下，红色显得更加火热亮丽。

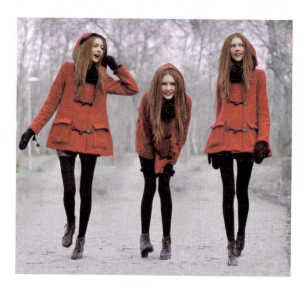

图5-6　无彩色与有彩色的服装色彩搭配

3）同一色相对比

一种色相的不同明度或不同纯度变化的对比，俗称姐妹色组合，如蓝与浅蓝、橙与咖啡色（橙＋灰）、绿与粉绿（绿＋白）、绿与墨绿（绿＋黑）等对比。对比效果文静、雅致、含蓄、稳重，但处理不当的话易产生单调、呆板的感觉，需要加入点缀色或调节明度差来增强效果。

【案例分析】如图5-7所示，上下身服装同为粉色系，服装的整体视觉效果娇俏而柔和，展现了年轻女性特有的美。

图5-7　同一色相对比的服装色彩搭配

2. 调和对比

1）类似色相对比

在24色相环中，距离约为45度的两色为类似色，如红与黄橙色，属于弱对比类型。此种对比效果较丰富、活泼，但又不失统一、雅致、和谐的感觉。

【案例分析】如图5-8所示，该服装采用了黄色和红橙色的类似色对比，视觉效果清新典雅。其中穿插了小面积蓝色进行点缀，使得效果更加生动而富有张力。

图5-8　类似色相对比的服装色彩搭配

2）中差色相对比

在24色相环中，距离约为90度的两色为中差色，如黄与蓝绿色，属于中对比类型。此种对比效果明快、活泼、饱满，使人兴奋，感觉有生气。对比有相当的力度，但又不失调和之感。

【案例分析】如图5-9所示，中差色的服饰色彩对比，视觉效果清新明快。在爽朗中不经意间流露出来的淑女味道，给人以春天的感觉。

图5-9　中差色相对比的服装色彩搭配

3. 强烈对比

1）对比色对比

在色相环中，距离约为120度的两色为对比色，如红与黄与蓝，属于强对比类型。此种对比效果强烈、醒目、有力、活泼、丰富，但处理不当也会因不易统一而显得杂乱、刺激，容易造成视觉疲劳。通常需要通过调节色彩纯度与明度进行改善。

【案例分析】如图5-10所示，该服装中的红、蓝两色搭配比例适中，并运用白色进行调和，使整体效果显得更加明快俏丽。

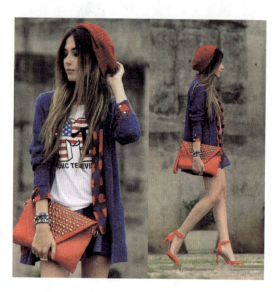

图5-10 对比色对比的服装色彩搭配

2）互补色对比

在色相环中，距离约为180度的两色为互补色，如黄与紫、红与绿、橙与蓝，属于极端对比类型。此种对比效果强烈、炫目、极有力，但若处理不当，易产生幼稚、原始、粗俗、不安定、不协调等不良感觉。通常需要加入无彩色进行调节。

【案例分析】如图5-11所示，该圣诞主题的系列儿童服装，色彩上选用了红、绿两种天然互补色，营造出热烈欢快的圣诞节氛围。

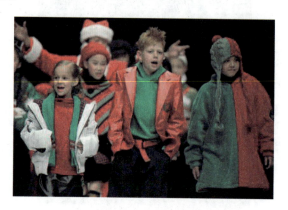

图5-11 互补色对比的服装色彩搭配

二、明度对比

两种以上色相组合后，由于明度不同而形成的色彩对比效果，称为明度对比。明度对比是色彩对比的一个重要方面，是决定色彩方案感觉明快、清晰、沉闷、柔和、强烈、朦胧与否的关键。

在画面处理中，画面的层次、体感、空间关系主要依靠明度对比进行表现与处理。

在选择色彩进行组合时，色彩间明度差别的大小决定明度对比的强弱。图5-12为明度轴，我们通常把1~3级划为低明度区，又称低明、低调；4~6级划为中明度区，又称中明、中调；7~9级划为高明度区，又称高明、高调。低明画面具有沉着、厚重、强硬、神秘、压抑、阴险、哀伤之感；中明画面具有柔和、含蓄、朴素、明确、庄重、平凡、呆板、贫穷、无聊之感；高明画面具有明亮、兴奋、高雅、柔美、疲劳、冷淡、病态之感。

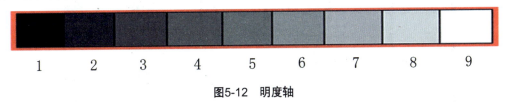

图5-12 明度轴

色彩间明度差别的大小，决定明度对比的强弱。3度差以内的对比为弱对比，又称短调对比；3~5度差的对比为中对比，又称中调对比；5度差以上的对比为强对比，又称长调对比。以此类推即可得出明度对比九调：高长调、高中调、高短调、中长调、中中调、中短调、低长调、低中调、低短调。如图5-13为明度九调分布图，图5-14~图5-16为明度九调案例。

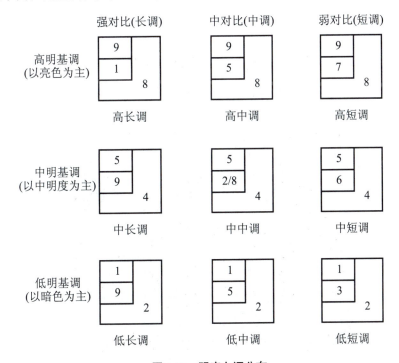

图5-13 明度九调分布

九调对比产生的视觉效果如下。

(1) 高长调:明度对比强烈,视觉效果活泼、明亮,富有刺激感。
(2) 高中调:视觉效果明亮、愉快、优雅,富有女性感。
(3) 高短调:视觉效果柔和、明净,使人产生亲切感。
(4) 中长调:视觉效果稳重、强健、坚实,富有男性感。
(5) 中中调:明度对比适中,视觉效果丰富,给人舒适感。
(6) 中短调:视觉效果模糊、朦胧,给人深奥、沉稳感。
(7) 低长调:视觉效果苦闷,给人压抑感,具有极强的视觉冲击力。
(8) 低中调:视觉效果厚重,给人朴实、有力度感。
(9) 低短调:明度对比较弱,视觉效果深沉、忧郁,给人寂静感。

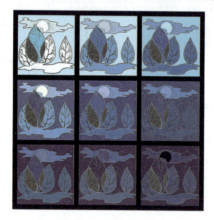

图5-14　明度九调案例(1)

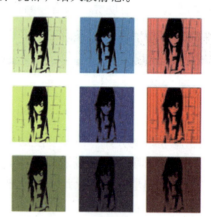

图5-15　明度九调案例(2)

图5-16　明度九调案例(3)

三、纯度对比

两种以上的色彩组合后,由于纯度不同而形成的色彩对比效果,称为纯度对比。纯度对比是色彩对比的另一个重要方面,但因其较为隐蔽、内在,故易被忽略。在色彩设计中,纯度对比是决定色调感觉华丽、高雅、古朴、粗俗、含蓄与否的关键。原色的纯度越高,色相之间混合次数越多或混合色相越多,其纯度就越低,色感越弱;反之则高。

不同色相的纯度大致分为三段,即零度色所在段内称为低纯度色,纯色所在段内称为高纯度色,余下的中间段称为中纯度色。

通常,对比色彩间纯度差的大小,决定纯度对比的强弱。不同纯度基调的构成具有不同的情感与个性。

(1) 高彩对比:如果同一画面中占主体的色和其他色均属于高纯度色,即称为高彩对比。此种对比色彩饱和、鲜艳夺目,色彩效果强烈,具有华丽、鲜明、个性化的特点,但久视易造成视觉疲劳,如图5-17所示。

(2) 中彩对比:如果同一画面中占主体的色和其他色均属于中纯度色,即称为中彩对比。此种对比色彩温和柔软、典雅含蓄,具有亲和力,以及调和、稳重、浑厚的视觉效果,如图5-18所示。

图5-17 高彩对比　　　　　　　　　图5-18 中彩对比

(3) 低彩对比:如果同一画面中占主体的色和其他色均属于低纯度色,即称为低彩对比。此种对比整个调子含蓄、朦胧而暧昧,或淡雅,或忧郁,具有神秘感,如图5-19所示。

图5-19 低彩对比

第四节　色彩的其他对比

一、面积对比

面积对比是指各种色彩在构图中占据量的对比，这是数量的多与少、面积的大与小的对比。色彩感觉与面积对比关系很大。同一组色，面积大小不同，给人的感觉也不同。面积相差悬殊时，对比效果强。不同组色，当双方面积为1∶1时，色彩对比效果最强；当双方面积相差悬殊时，色彩对比效果较弱。可见，面积与色彩在画面的对比中可互为弥补，相辅相成，如图5-20和图5-21所示。

图5-20　色彩的面积对比(1)

图5-21　色彩的面积对比(2)

二、冷暖对比

利用冷暖差别形成的色彩对比称为冷暖对比。

太阳、炉火给人温暖的感觉，它们的颜色都是橙红色。大海、雪地、月亮等是蓝色光照最多的地方，给人寒冷的感觉。这些生活中的现象使人在视觉、触觉上产生反应并在心理上引发联想。也许是条件反射的缘故，我们总是将冷暖感觉与色彩感觉联系在一起。如秋天的橙黄色叶子使人感到温暖，而冬天的雪地使人感到寒冷。

如图5-22所示，从色彩心理学角度来考虑，我们把红、橙、黄划为暖色，把橙色定为极暖；把绿、青、蓝划为冷色，把天蓝色定为极冷。

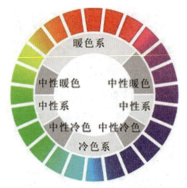
图5-22　色彩环中冷暖的划分

第五章　色彩的对比

如图5-23所示，同样的一幅画，采用冷色调或暖色调，又或是冷、暖色调搭配，可获得不同的心理感受。

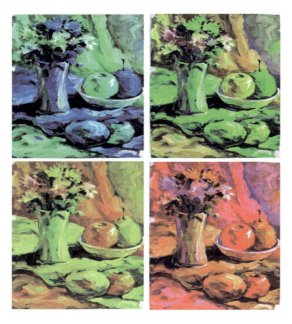

图5-23　色彩的冷、暖色调对比

三、位置对比

同一色相在画面中的位置不同，会给人不同的心理感受；同一位置出现的色相不同，也会给人不同的心理感受。色相的无距离并置和有距离并置给人造成的心理感受也是不同的，如图5-24所示。

图5-24　色彩的位置对比

延伸阅读

1. 张歌明. 设计色彩[M]. 北京：中国轻工业出版社，2019.
2. 吕伟忠. 设计色彩之道[M]. 北京：中国青年出版社，2016.
3. 尾登诚一. 日本色彩美学[M]. 张利，译. 成都：四川人民出版社，2020.

作业

1. 分别利用水粉颜料绘制弱对比、中对比、强对比作品各一张，尺寸为20cm×20cm。
2. 分别利用水粉颜料绘制冷暖对比、面积对比、位置对比作品各一张，尺寸为20cm×20cm。
3. 利用水粉颜料绘制明度对比九调，尺寸为30cm×30cm。

第六章

色彩的调和

设计色彩(第2版)

学习目标及意义

* 通过对色彩调和理论知识的学习和作业练习，在获得感性认识和体验操作乐趣的基础上，理解并掌握色彩调和的基本原理和规则。
* 了解各种调和的方法、技巧和规律。
* 将所学的调和知识应用到实际的设计作品中，并获得应有的效果。

学习要点

* 理解色彩调和的概念及原理。
* 熟知对比与调和的关系。
* 掌握色彩调和的方法。

引导案例

无彩色与有彩色的调和在民间艺术作品中的应用

如图6-1和图6-2所示，苗绣以传统的苗族文化为设计元素，构图新颖，造型夸张浪漫，绣工精细，色彩缤纷，体现了苗族人民热情大方、热爱生活、憧憬未来、顽强拼搏的精神，具有很高的艺术价值。苗绣的色调带有强烈的夸张色彩，它常不按照真实物体的颜色来配色，而是按其民族的审美要求，大胆而灵活地运用色彩。其色彩讲究冷暖的对比，注重在强烈的对比之中取得一种色彩美的协调，造成一种古朴又绚丽多彩的效果。苗绣的历史渊源悠久，其装饰纹样的夸张变形，既着意于对生气勃勃的客观对象的表现，又富有梦境般的幻想色彩。这些，都使苗绣形成了独特的艺术风格。也正是这种不同于其他民族的强烈的艺术风格，使苗绣成为我国装饰艺术园地里的一朵奇葩，给这一园地增添了众多风采。

图6-1　苗绣古朴明丽的色彩搭配

图6-2　苗绣鲜艳活泼的色彩搭配

第六章　色彩的调和

　　图6-3所示的风筝所使用的色彩非常鲜艳，色彩对比强烈。它通常提取自然形象的色彩并进行夸张和随心所欲的搭配，常采用互补色的对比关系：如红与绿、蓝与黄等单纯鲜艳的色彩搭配，体现一种质朴、真挚、热烈的情怀。

图6-3　风筝

　　民间美术有如下几种常用色彩：红、黄、蓝、绿、黑、白。此外，还有粉红、葱心绿、葡萄紫等。

　　民间美术的色彩搭配规律如下：原色搭配、纯度高、对比强。黑色起着非常重要的稳定对比色的作用。

　　民间关于色彩搭配有这样一段俗语：红配绿，真俗气；红配紫，难看死；青间紫，不如死；红配金黄，俊死姑娘；红靠黄，亮晃晃；红间黄，喜煞娘；要想精，加点青；红要红得鲜，绿要绿得娇，白要白得净；红红绿绿，图个吉利。

　　民间艺术的色彩常表现为饱满、艳丽、清新，多施以纯度较高的原色，不拘泥于物象原有的基本色调，色彩搭配多采用强对比手法，色彩风格既和谐统一，又鲜艳浓郁。

第一节　色彩调和的概念及原理

一、调和的概念

　　"调"有调整、调理、调停、调配、安顿、安排、搭配、组合等意。"和"可作合一、和顺、和谐、和平、融洽、相安、适宜、有秩序、有规矩、有条理、恰当、无尖锐冲突、相辅相成、相互依存、相得益彰等解释。

　　"调和"一词有两种含义：一种是指对有差别的、有对比的，甚至相反的事物，为了使之成为和谐的整体而进行调整、搭配和组合的过程；另一种是指不同的事物合在一起之后所呈现的合一、和谐、有秩序、有条理、有组织、有效率和多样统一的状态。

二、色彩调和的概念

两种或两种以上的色彩，有秩序、协调地组织在一起，搭配成能使人心情愉快、欢喜、满足的色彩，称为色彩调和。

我们知道，和谐来自对比，和谐就是美。没有对比就没有刺激神经兴奋的因素，但只有兴奋而没有舒适感，也会造成视觉疲劳和精神紧张，这样调和也就成了一句空话。如此看来，既要有对比来产生和谐的刺激(美的享受)，又要有适当的调和来抑制过分的对比(刺激)，从而产生一种恰到好处的"对比—和谐—美"的享受。概括来说，色彩的对比是绝对的，调和是相对的；对比是目的，调和是手段。

"色彩调和"这个概念和一般事物的调和概念一样，也有两种解释：一种是指有差别、有对比的色彩，为了构成和谐统一的整体所进行的调整与组合的过程；另一种是指有明显差别的色彩，或不同的对比色组合在一起，能给人以不带有尖锐刺激的和谐与美感的色彩关系。这个关系就是色彩的色相、明度、纯度之间的组合的"节律"关系。

第二节　色彩调和的基本原理及方法

一、色彩调和的基本原理

色彩的调和是一种心理上的平衡和对称，调和原则也是生理学上的补色原则。歌德认为，"当眼睛看到一种色彩时，便会立即行动起来，它的本性就是必然地和无意识地立即产生另一种色彩"。伊顿认为，"眼睛之所以要安置出补色，是因为它总是寻求恢复自己的平衡，色彩和谐的基本原则中包含了互补色规律"。赫林认为，"中等灰色在眼睛里会产生一种平衡状态"。而视觉上的平衡可以达到心理上的平衡。所以说，色彩的调和就是满足人的一种色彩心理平衡，这种平衡以合适的色彩效果为依据，形成色彩在心理上的秩序和统一。

色彩调和的原理有以下几种解释。

(1) 调和是对比的反面，与对比相辅相成。

(2) 调和就是近似。

(3) 调和就是秩序。

(4) 调和是视觉生理最能适应的感觉，是视觉生理的平衡。

(5) 调和是形象感受的需要，是色彩关系与形象的统一。

(6) 调和是色彩布局的完美。

(7) 调和是色彩与作品内容的统一。

(8) 调和是色彩与设计功能的统一。

(9) 调和是色彩与审美需求的统一。

(10) 调和与对比都是构成色彩美感的要素，调和是抑制过分对比的手段。

二、色彩调和的方法

1. 单一色相调和法

把色彩对比强烈的双方同时混入同一色相，以改变双方的明度、色相及纯度，使双方都具有同一种色彩成分，达到削弱刺激性、增强调和感的效果。

【案例分析】如图6-4所示，红色与蓝色混入黄色，便成为橙黄与绿色的组合色调。

图6-4　单一色相调和

2. 互混调和法

互混调和是强烈刺激的色彩双方，使一色混入另一色，如红与绿。红色不变，在绿色中混入红色，使绿色也含有红色的成分，增强同一性。也可以双方互混，使双方的色彩倾向于对方达到调和效果，但在混合的过程中要注意避免使画面显得过灰和过脏。

【案例分析】如图6-5所示，原图中的黄色与蓝色互混后，画面变得灰暗，失去了之前明快、活泼的感觉。

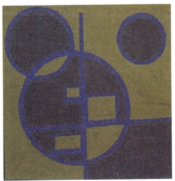

图6-5　互混调和

3. 混入无彩色调和法

黑、白、灰属无彩色系，它们和任何色相搭配都协调，画面中各色相分别混入白色、灰色或黑色成分，即可使画面变得调和、雅致。

【案例分析】如图6-6所示,原图(左)色彩对比过于强烈,有生硬尖锐之感。混入白色进行调和后(右),画面变得轻松柔和,而又不失雅致。

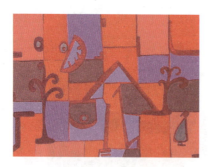 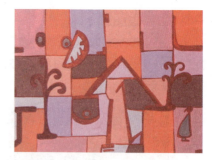

图6-6 混入白色进行调和后的效果

【案例分析】如图6-7所示,原图(左)色彩对比过于强烈,且色彩雷同,画面缺乏层次感和生动感。混入灰色进行调和后(右),画面变得朦胧飘逸、层次分明。

图6-7 混入灰色进行调和后的效果

【案例分析】如图6-8所示,原图(左)色彩对比过于强烈,画面显得生硬怪异。混入黑色进行调和后(右),画面变得简单柔和、轻松自在。

图6-8 混入黑色进行调和后的效果

第六章 色彩的调和

4. 隔离调和法

在色彩运用中,当对比的各个色彩刺激过于强烈,或色彩过分含糊不清时,画面就会显得十分不协调。为了使画面达到统一调和的色彩效果,我们可以用无彩色(黑、白、灰)、金属色(金、银)或同一色线加以勾勒或作为衬底,使之既相互连贯又相互隔离,从而达到统一。隔离线的粗细根据画面的要求而定:连贯色越单纯,隔离线就越粗,统一的力量就越强,调和作用就越明显。

【案例分析】如图6-9和图6-10所示,图片中要么包含了众多色彩,画面容易含糊不清(见图6-9),要么色彩对比十分强烈(见图6-10)。使用黑色或白色的无彩色隔离线进行间隔后,各色相的色彩效果得到了更进一步的加强,同时画面效果变得明晰鲜艳而又和谐统一。

 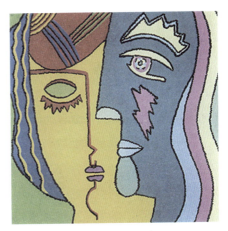

图6-9　用无彩色进行隔离调和(1)　　图6-10　用无彩色进行隔离调和(2)

【案例分析】图6-11和图6-12所示为著名美籍华人画家丁绍光的两幅作品。他的作品富有强烈的感染力,色彩极为绚烂,并大量地运用金色对色彩进行间隔分离。画面雅致而华丽,繁复而协调。

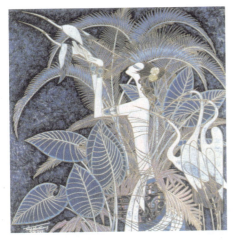 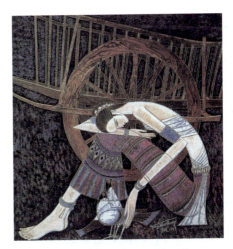

图6-11　用金属色进行隔离调和(1)　　图6-12　用金属色进行隔离调和(2)

5. 秩序调和法

把对比强烈的色彩进行有秩序的组合,可以采用明度、纯度及色相的渐变推移,有规律

地分散对比强度，使色彩对比调和。

【案例分析】如图6-13和图6-14所示，图片中所使用的色彩充满了变化，渐变推移调和将明度、纯度、色相不同的色彩有效地组织起来，使视觉效果更为丰富绚丽，更富有层次感，同时给人一种节奏性很强的音乐感。

图6-13　渐变推移调和(1)

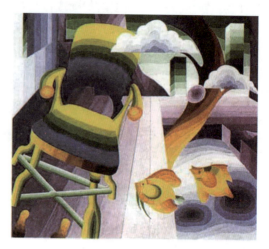
图6-14　渐变推移调和(2)

6. 点缀色调和法

所谓点缀色，即在画面中所占面积小而分散的色彩。在强烈刺激的色彩上，共同点缀同一色相，或在含糊不清的色彩上加入点缀色，可以使画面协调生动，取得调和感。点缀色可以是无彩色，也可以是有彩色，如图6-15、图6-16所示。

【案例分析】如图6-15和图6-16所示，在画面中加入适当的点缀色，原来含糊不清的色彩就会变得层次丰富、协调统一(见图6-15)；而原来色彩对比强烈或颜色多而杂的画面就会变得鲜艳而不杂乱、明晰而又柔和。

图6-15　点缀色调和(1)

图6-16　点缀色调和(2)

第六章　色彩的调和

【案例分析】 如图6-17所示,制服一般给人庄重、严谨的感觉,但由于色彩较为单一,纯度也较低,容易产生呆板、缺乏生气之感。在领带、丝巾或胸针等配饰上做些色彩点缀,会打破色彩单一造成的僵硬感。

 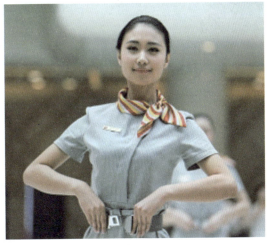

图6-17　点缀色在服饰搭配中的应用

7. 同一色相调和法

在对比色相中同时加入主色调,使组合在一起的色彩都倾向于主色调,从而达到调和的效果。

【案例分析】 如图6-18和图6-19所示,在对比色相中同时加入主色调,同一色相会因不同的明度和纯度而区分开来,色彩对比变得柔和自然,画面更富有层次感。

图6-18　同一色相调和(1)　　　　图6-19　同一色相调和(2)

8. 邻近色调和法

在色相环上邻近色距为60度左右的两色,称为类似色,它们之间含有共同的色素。将其组合在一起,可以进行色彩效果调和。

【案例分析】如图6-20和图6-21所示，相邻色组合在一起，画面效果和谐、秀美、宁静。

图6-20　邻近色调和(1)

图6-21　邻近色调和(2)

9. 对比色调和法

对比色是指在色相环上相距120～150度的两种色彩的对比。对比的两色色相相差较大，有时会产生一种矛盾冲突感。要想达到调和的目的，需要通过改变明度和纯度来产生共性。

【案例分析】如图6-22和图6-23所示，当对比色组合在一起时，通过改变各自的明度和纯度，就能获得明媚而不失协调的效果，画面别有一番情趣。

图6-22　对比色调和(1)

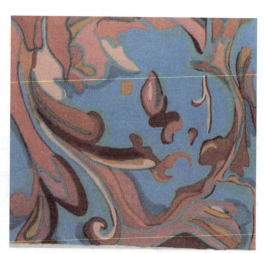

图6-23　对比色调和(2)

10. 互补色调和法

互补色是指色相环上处于180度直径两端的两个颜色，如红与绿、蓝与橙、黄与紫。当互补色放在一起时，对比会非常鲜明、强烈。为了达到调和的目的，可以通过改变二者的明度与纯度进行调和。

【案例分析】图6-24所示的这幅作品，在色彩运用上使用了互补色组合，画面效果异常鲜明，动感十足，抽象而生动地展现了骏马奔驰、日行千里的英姿。

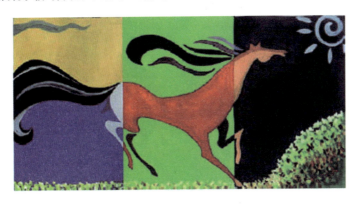

图6-24　互补色调和

第三节　色彩调和与面积、位置的关系

一、色彩调和与面积的关系

在观察、应用色彩的实践中，我们都会有这样的体会：面对一大片红色时的感觉，与观看一小块红色时的感觉是绝对不一样的。看一大片红色会感到很刺激、不舒服；看一小块红色则会感觉舒服、鲜艳。同样，当我们面对一大片白色、灰色或低纯度色时，就不会产生看一大片高纯度红色那样的感觉，但也会感觉单调。如果在大面积的白色、灰色或低纯度色上放几块小面积、高纯度的色彩，视觉效果会提升很多。上述例子证明，小面积地使用高纯度色彩，大面积地使用低纯度的色彩，较易获得色彩调和的感觉。由此看来，色彩的调和与色相、明度、纯度和色彩在画面中所占面积比例有着极为紧密的关系。

德国色彩学家歌德认为色彩是否和谐，色相之间的面积比例起着极为重要的作用。每对互补色的和谐面积比例如下：黄：紫=1：3，橙：蓝=1：2，红：绿=1：1。同理，可以得出原色和间色的和谐面积，黄：橙：红：紫：蓝：绿=3：4：6：9：8：6，如图6-25所示。

二、色彩调和与位置的关系

同一色相在画面中的位置不同，会给人不同的心理感受；同一位置出现的色相不同，也会给人不同的心理感受；色彩的无距离并置和有距离并置，给人形成的心理感受也是不同的。

图6-25　色彩调和的面积比例

如图6-26所示，在左部分，黄色处于画面上部，有漂浮感；在右部分，黄色处于画面下部，有下沉感、压抑感。黄色A紧贴画面边缘，有下滑的动感；黄色B有垂钓于画面之感；黄色C由于落于画面底部，有安定、沉稳之感；红色D紧贴于画面右下角，则有逃离、委屈之感。

图6-26　色彩与位置

延伸阅读

1. 张如画、刘伟. 设计色彩与构成[M]. 2版. 北京：清华大学出版社，2016.
2. 孙孝华等. 色彩心理学[M]. 上海：上海三联书店，2017.
3. 爱娃·海勒. 色彩的性格[M]. 北京：中央编译出版社，2013.

作业

1. 选择一对互补色，用色彩调和中的任意一种原理创作一幅色彩调和手绘作品。要求使用水粉颜料，纸张为8开素描纸，尺寸为20cm×20cm。
2. 任选一对颜色，使用无彩色进行隔离调和训练。要求使用水粉颜料，纸张为8开素描纸，尺寸为20cm×20cm。
3. 任选一对颜色，运用面积和位置的变化进行调和，体会面积和位置等因素发生变化后带来的调和效果差异。要求使用水粉颜料，纸张为8开素描纸，尺寸为20cm×20cm。

第七章

色彩肌理

Part 07

学习目标及意义

* 了解什么是肌理。
* 区分肌理的表现形式及分类。
* 熟练掌握生活中常见的肌理表现技法、提取方法及制作方法。

学习要点

* 了解色彩肌理的基本特征。
* 掌握视觉肌理与触觉肌理的各种制作方法。
* 掌握色彩肌理在设计中的应用办法。

引导案例

【案例分析】 图7-1为挪威表现主义画家爱德华·蒙克的名作《呐喊》。该作品带有强烈的主观性和悲伤压抑的情调。画面应用肌理原理，通过奇特的造型、动荡的线条、燃烧的血红色彩云，以及象征死亡的黑色，表现出恐惧情感。

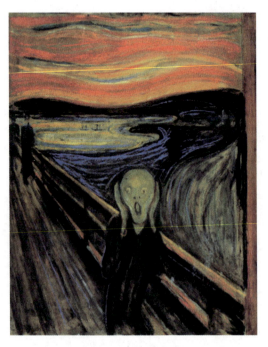

图7-1　蒙克《呐喊》

第七章　色彩肌理

【案例分析】 图7-2为苗族蜡染作品。该作品在制作中需要使用蜂蜡绘制图案，并对其染色。有蜡的地方无法上色，会形成自然的冰纹。画面整体效果原始、自然。

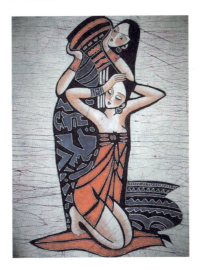

图7-2　苗族蜡染作品

【案例分析】 图7-3中的手包整体设计极为巧妙、协调。设计师将图案设计成中世纪壁画中的王后形象，并采用拼贴的肌理表现手法，使用金属亮片、彩钻等材料，模仿出中世纪教堂彩绘玻璃的艺术效果，展现出绚丽、奢华、尊贵、神秘的气质。

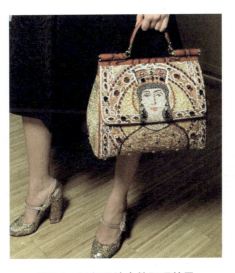

图7-3　手包设计中的肌理效果

第一节　认识肌理

肌理是指形象表面的纹理，如大理石、树皮、年轮等。"肌"指物体表面的皮肤，"理"指物体表面的纹理特征、质感、质地。

大自然中每一种事物都有自己的肌理特征，天体宇宙、山川河流、动物植物、生活用品

等，都充满了令人着迷的形态和肌理。肌理是大千世界物质形态的一种表现形式，是认识事物本质的一种途径。因此，大自然是我们学习肌理最好的导师，我们可以通过大自然感受到肌理的形式美和内涵美，还可以依据大自然的造型进行人为的创造和设计。图7-4和图7-5所示的树叶和木头的肌理，就是典型的自然事物原有的肌理。

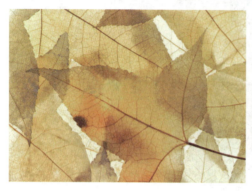

图7-4　树叶的肌理　　　　　　　　图7-5　木头的肌理

色彩肌理是指色彩在物体表面的变化方式，或由物体表面的凹凸和纹理组织形成的色彩质感面貌。

肌理在设计中的存在形态有如下两种。

(1) 用具备肌理特征的物质形态经过造型上的处理，直接构成整个设计作品或画面，这是最常用的一种表现手法。如图7-6所示为景德镇用碎瓷片制作的连廊。

(2) 用人工再造的形式，在设计作品中通过模仿的手段，再现物质的肌理特征。如图7-7所示为人工仿木纹陶壶。

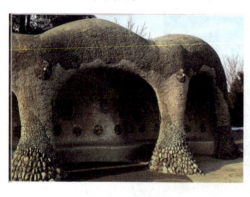
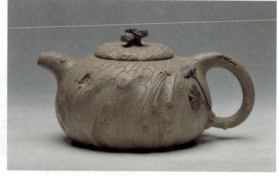

图7-6　景德镇连廊　　　　　　　　图7-7　仿木纹陶壶

第二节　肌理的分类

一、视觉肌理

视觉肌理是一种平面肌理效果，这种肌理形式多用于绘画作品中，虽然也会产生一定的

第七章 色彩肌理

三维立体效果，但相对于触觉肌理来说是不明显的，大多是在视觉上造成一种视觉感受。在视觉肌理创作时，需要把握肌理特征来进行模仿、借用、重新组合。

视觉肌理制作方法通常有以下十种。

1. 拓印法

拓印是指将物质表面的真实肌理通过各种方法和手段转移到画面上来，其原理和碑帖的拓印相似。具体方法分为如下几种。

1) 直拓法

直拓法首先需要准备好有肌理效果的材料，并在材料上涂上颜色，将其放置在画纸上，直接拓印，肌理效果清新自然，如图7-8和图7-9所示。

图7-8 树叶彩拓(1)　　　图7-9 树叶彩拓(2)

直拓法小技巧：直拓法还可以将材料多次重叠在一起压印，使各种肌理效果叠加，边缘还可以根据需要进行修剪，颜色也可以多样化。这种富于变化的方式可以使画面效果更加生动丰富。

2) 揉皱拓印法

揉皱拓印法是将纸、海绵等材料揉皱成团，蘸上颜色，在画纸上印制出所需的造型。也可以将纸先涂上颜色再揉皱，然后再印制造型，如图7-10和图7-11所示。

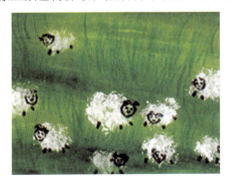

图7-10 纸团彩拓　　　图7-11 揉皱彩拓

3) 压印法

压印法类似于传统的印章制作，利用软泥、石头、木料等材料，磨平后进行刻制。可以刻制成自己想要的图案或文字，然后压上印油或颜料，对印到画面上。此过程将材料本身的肌理体现出来，进行了肌理的创新，可以随心所欲地进行设计，如图7-12和图7-13所示。

图7-12　木板年画之李逵

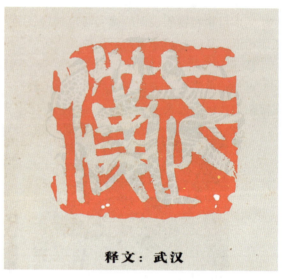

图7-13　"武汉"石印

4) 漂浮拓印法

漂浮拓印法是将稀释过的油彩、墨汁或其他颜料轻轻浮在水面上，并轻微搅动，使其形成一定的图案，然后将国画宣纸平铺在水面上，等画纸吃进颜色后轻轻揭起来，使水面的图案对印在纸上。此种拓印法和中国画技法有相似之处，画面具有朦胧、柔美的效果，如图7-14和图7-15所示。

图7-14　油彩漂浮拓印

图7-15　墨汁漂浮拓印

2. 擦印法

擦印法是将干笔或纸揉皱成团，然后蘸上颜料，在画纸上涂擦。此种拓印法可以改变揉皱的效果，也可以改变颜色，使画面更加丰富、生动，如图7-16和图7-17所示。

第七章 色彩肌理

图7-16　干笔擦印　　　　　　　图7-17　纸擦印

3. 流淌法

流淌法是将颜料稀释，放置在画面上，使其自然流淌，形成流淌痕迹，如图7-18和图7-19所示。

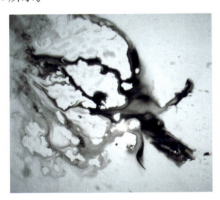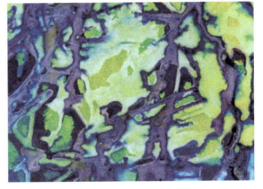

图7-18　墨汁流淌　　　　　　　图7-19　颜料流淌

知识小贴士

流淌法小技巧：在使用流淌法制作肌理的时候，我们可以人为地采取一些办法，如使画纸倾斜或改变色料的干稀程度，来改变其流淌的轨迹，控制其流淌的方向，这样就会产生不一样的效果。

4. 滴溅法

滴溅法是用笔等工具蘸饱颜料或墨汁，从高处自然滴溅到画面上，或甩落到画面上，形成颜色绽开的偶然效果，如图7-20和图7-21所示。

图7-20　墨汁滴溅　　　　　　　　图7-21　颜料甩溅

5. 吹彩法

吹彩法以吸管为工具，吹动流淌的颜料，使其改变方向和形状。此种方法适宜表现树枝、树杈等自然景物，如图7-22和图7-23所示。

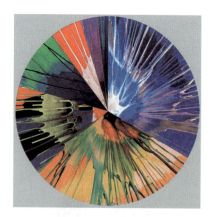

图7-22　墨汁吹彩　　　　　　　　图7-23　颜料吹彩

6. 喷绘法

喷绘法是用牙刷或喷笔，将稀释好的颜料喷洒在画面上。喷洒的过程中自由控制各种疏密、聚散的变化，使画面形成层次感、空间感，如图7-24和图7-25所示。

图7-24　牙刷喷绘　　　　　　　　图7-25　喷笔喷绘

第七章 色彩肌理

知识小贴士

在使用喷绘法制作肌理的时候,可以通过改变喷头与画面的角度,喷出不同效果的色点。也可以先喷水再喷颜色,或者反之,颜色就会由于多水而渗透开,会产生虚幻的效果。

7. 抗水法

抗水法是利用蜡烛等油性材料在画面中绘制图案,然后在画面上涂色,利用水油不溶原理,有油脂的地方颜色会自然晕开,形成复杂、多元、具有民族风格的艺术效果,如图7-26和图7-27所示。

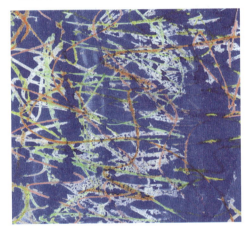

图7-26　水油不溶抗水法(1)

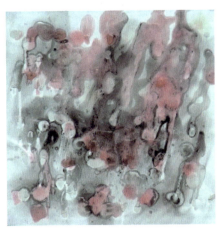

图7-27　水油不溶抗水法(2)

8. 撒盐法

撒盐法是先在画面上用水粉画出想要的图案,然后将盐撒在画面上,撒盐的时候要注意画面的疏密效果。此法也是中国画的传统技法之一,如图7-28和图7-29所示。

图7-28　撒盐得到岩石效果

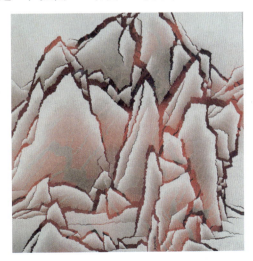

图7-29　撒盐得到冰山效果

9. 挤压法

挤压法是将颜料滴落在比较平滑的物体表面，如玻璃、金属板等，然后将纸覆盖在上面，可以拉动也可以不拉动，再掀起来，纸面会呈现丰富、自由的肌理效果，如图7-30和图7-31所示。

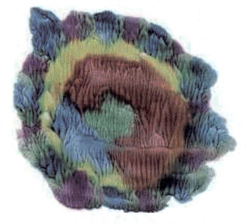
图7-30　颜料挤压(1)

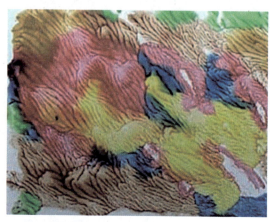
图7-31　颜料挤压(2)

10. 熏炙烙烫法

熏炙烙烫法以热能源为工具，进行熏烤或火烧、烙烫，由此产生自然、原始的肌理感觉，如图7-32和图7-33所示。

图7-32　烧烫肌理

图7-33　熏烤肌理

二、触觉肌理

触觉肌理是利用材料的物质属性，进行有效的加工处理。触觉肌理是一种在触觉上能够让人明显感受到的肌理效果，它通过表面凹凸不平的特性，引起人的心理联想，可以满足人对物质的感知欲望，产生愉悦、满足的感觉。如图7-34为藤条编织，图7-35为陈年树皮，都具有原始、质朴、自然的触觉肌理。

第七章　色彩肌理

图7-34　藤条编织

图7-35　陈年树皮

触觉肌理制作方法通常有以下四种。

1. 刮刻法

刮刻法源于油画创作，是利用刮刀、刻刀等工具，在画面上进行刮刻，得到凹凸起伏的沟壑效果，触摸起来非常坚硬、崎岖，视觉效果和触觉效果均非常明显，如图 7-36 和图 7-37 所示。

图7-36　油画颜料刮刻

图7-37　采用刮刻工艺的浮雕壁纸

2. 拼贴法

拼贴法是将各种不同的材料(纸张、布料、废旧木片、刨花、绳子、毛线、玻璃碎片等)剪切好后粘贴在画面上，平铺或层叠铺会得到不同的效果。此方法是由一种既可视又可触摸的综合肌理构成，如图7-38和图7-39所示。

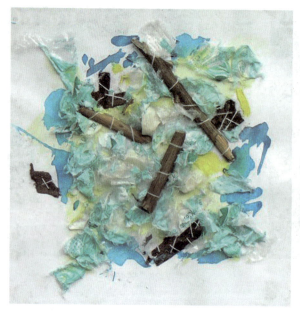

图7-38 杂物拼贴　　　　　　　　图7-39 谷物拼贴

3. 编结法

编结法源于传统的席子、竹筐等生活用品的编织方法，使用带状或条状的材料，运用编席子的方法，反复穿插，形成骨骼线造型。此方法创造的效果具有极强的秩序美感。图7-40为用皮草编结形成的肌理，具有一种古朴的艺术气息。图7-41为毛线编结而成的座蒲，不但色彩绚丽，而且柔软舒适。

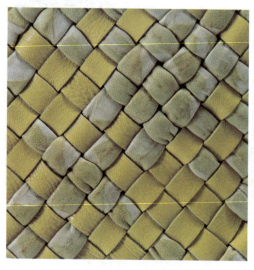

图7-40 皮草编结　　　　　　　　图7-41 毛线编结

第七章 色彩肌理

4. 堆积法

堆积法是将大小、形状不同的物质在画面中堆积，形成强烈的视觉和触觉对比。如图7-42和图7-43所示。

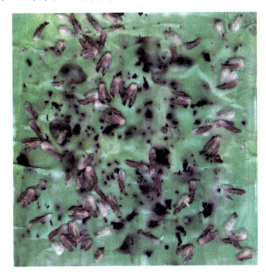

图7-42　花瓣堆积

图7-43　颜料堆积

延伸阅读

1. 张如画，刘伟.设计色彩与构成[M].2版.北京：清华大学出版社，2016.
2. 张歌明.设计色彩[M].北京：中国轻工业出版社，2019.
3. 吕伟忠.设计色彩之道[M].北京：中国青年出版社，2016.

作业

1. 制作3～5种身边最常见的肌理构成形式。要求纸张为8开素描纸，材质不限，尺寸为20cm×20cm。
2. 实践课题：主题为"自然的泛象"，表现手法可从表层的虚拟到多样的拼贴。从周围找出一些图片资料，如建筑工地、园林、广场、购物广场或某种景观与物象。从不同截面找出它们的纹理图案，从而产生一种新的表现形式。画面组织可采用多种构成形式及肌理的制作方法。试着在一个图式中表达出不同的视觉效果。

第八章

色彩在设计中的应用

学习目标及意义

* 了解色彩构成的主要应用领域及其基本概念。
* 了解色彩构成在广告设计、室内设计、环境艺术设计、服装设计、网页设计中的主要应用原则。
* 能够将理论知识与专业设计联系起来,合理利用色彩,创作出优秀作品,为专业设计课程打下良好基础。

学习要点

* 了解色彩在各设计领域的重要地位。
* 掌握色彩在各设计领域的具体运用方法。

引导案例

【案例分析】图8-1、图8-2为"佰草集"品牌化妆品的网页招贴设计与包装。色彩选用了清新的绿色,传递出"自然、健康、源自中华本草"的产品理念。晶莹剔透的绿色作为品牌的代表色,在映入眼帘的第一时间便控制了消费者对品牌的第一感官认知。

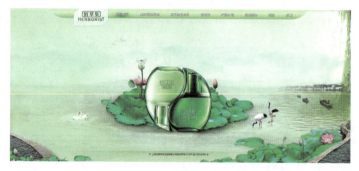

图8-1 "佰草集"化妆品品牌网站页面设计

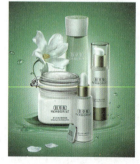

图8-2 "佰草集"化妆品包装

第一节 色彩在平面设计中的应用

在当今这个信息传播的时代,丰富的物质生活以及更加具有视觉化特征的当代文化,使人们几乎每天都会接触各种各样的视觉形态,商品包装、海报招贴、报刊书籍、电视电影及多媒体、网页设计等在生活中到处可见。因此,在图形、文字、色彩都不可或缺的平面设计中,色彩是设计师最为关注的视觉要素之一。

色彩对于平面广告设计工作而言,其重要性是显而易见的。"色"对于广告设计师来说,犹如点睛之笔,是决定一件设计作品精彩动人与否的重要因素。色彩不是孤立存在的,要既能体现商品的质感、特色,又能美化装饰广告版面;同时要与环境、气候、欣赏习惯等

第八章　色彩在设计中的应用

方面相适应，还要考虑到远、近、大、小的视觉变化规律，使设计更富于美感。

一、色彩在现代装饰中的表现

色彩作为视觉的一种主要因素，在装饰设计中起着最根本的作用。装饰色彩是将所有的色彩按照色相、明度和纯度进行系列化和秩序化的视觉编排，以面积的分割、特征的分布以及线条进行色彩形式的设计性表达。后印象派画家塞尚曾说过："这里没有明与暗的描画，只是单纯的色调关系。当这些色调关系被正确地表现出来，和谐的形式便自主地建立起来。它们越变化多端，便越是赏心悦目。"此话也阐释了通过色彩结构方式探寻色彩装饰语言的奥秘。

当代的设计者从人类后现代文化思潮中吸取了设计观念中的有益养分，并意识到了装饰对人类文化所带来的源源不断的创造性。色彩的装饰性也更多地体现了作者借助现代色彩学理论的主观调控作用，并以其丰富的视觉形式，从中起着活跃画面的作用，使色彩的装饰性显现出浓厚的现代气息。

"蒙德里安格"源于荷兰抽象几何图案画家彼埃·蒙德里安(1872—1944年)于1921年创作的代表《线与色彩的构成》。这幅画由黑色粗线分隔红黄蓝白大小方格而构成。自"蒙德里安格"诞生一个多世纪以来，以其为代表的"冷抽象"的艺术流派已经发展成为一种不可抑制的跨界风潮，在平面设计、服饰设计、家居设计、环境艺术、建筑设计等诸多领域产生了广泛影响。

【案例分析】如图8-3所示，蒙德里安格缔造了一种经典风格，它在各个领域都拥有众多追随者。

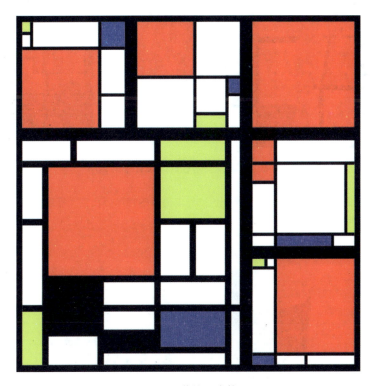

图8-3　蒙德里安格

【案例分析】如图8-4所示,这款手机壳的平面设计采用了蒙德里安格风格。这种经典的风格可以无限地应用于任何产品的设计上。

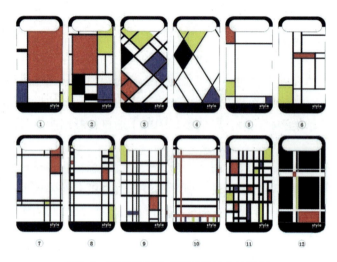

图8-4　蒙德里安格在平面设计中的运用

【案例分析】如图8-5所示,1965年圣罗兰推出了经典的蒙德里安格裙。自那之后,每隔几年,时尚界总会时不时地刮起"蒙德里安风"。蒙德里安格在圣罗兰的眼影等其他时尚产品的包装设计中得到了延续。

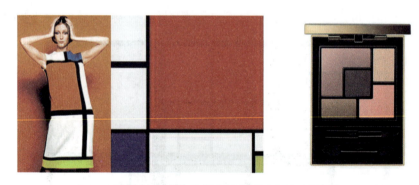

图8-5　蒙德里安格在时尚设计中的运用

【案例分析】如图8-6所示,蒙德里安格使这款原本简单的咖啡杯在空间感上得到了拓展,鲜明的色彩搭配极大地丰富了人们的视觉感受。

图8-6　蒙德里安格在家居用品设计中的应用

【案例分析】如图8-7所示，蒙德里安格赋予设计师跃动的灵感，使中规中矩的建筑和居室环境充满了欢乐气氛。

图8-7　蒙德里安格在建筑设计与环境艺术中的应用

【案例分析】如图 8-8 所示为蒙德里安格蛋糕。当绘画艺术跨界应用到美食中，会带给人们更多惊艳和享受。

图8-8　蒙德里安格在美食中的跨界应用

二、色彩在招贴设计中的表现

招贴，又名"海报"或"宣传画"，属于户外广告，分布于街道、影剧院、展览会、商业区、机场、车站、公园等公共场所，在国外被称为"瞬间的街头艺术"。色彩是招贴的"魂"，要具有象征化、联想化。

色彩的刺激无论在人的生理或心理上都有重要的影响。招贴色彩多使用较为强烈的对比色调，远视性强，主题形象鲜明夺目，瞬间就能快速传递给广大观众所要表达的信息，给来去匆忙的人们留下深刻印象。在充分理解和掌握色彩的象征性和联想性的基础上，设计用色应起到内外呼应的作用，达到理想的宣传效应。

【案例分析】图8-9所示为福田繁雄的反战海报。该作品选用黄和黑两种对比强烈的色彩,主题鲜明夺目,将战争与死亡的恐怖感和强烈的反战情绪瞬间传递给观众。

图8-9 福田繁雄的反战海报设计

【案例分析】图8-10所示为国外优秀音乐海报。深蓝色背景表现出安静、平和的效果,使用五彩斑斓的色彩,将音乐的丰富感和爆发感表现得淋漓尽致,动静感相得益彰,形成强对比,使主题更加鲜明突出。

图8-10 海外优秀海报设计

第八章　色彩在设计中的应用

【案例分析】图8-11所示为电影《阿凡达》的海报。冷色调设计使画面神秘深邃、安静忧郁，准确地表达了电影的主题风格。

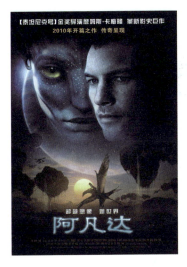

图8-11　电影《阿凡达》海报设计

三、色彩在封面设计中的表现

色彩是书籍封面装帧设计的重要一环，具有超越其他表现语言的强烈视觉冲击力和抽象化特征，是美化和表现书籍内容的重要元素。得体的色彩表现和艺术处理，能在读者的视觉中产生夺目的效果。色彩的运用要考虑到内容的需要，用不同色彩对比的效果来表达不同的内容和思想，在对比中追求统一协调。

【案例分析】如图8-12所示，这款简洁的图书封面使用了欢快抢眼的橙色作为主色调，极大地调动了读者"参与其中，一探究竟"的欲望。黑色的书名和白色小猪与之形成鲜明对比的同时，也起到了协调、稳定的作用。

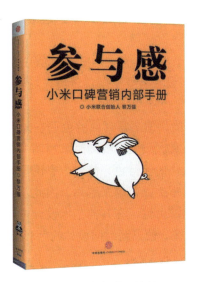

图8-12　《参与感》的封面

【**案例分析**】如图8-13所示，这款温暖的图书封面使用了粉色和紫色进行对比，用色极为女性化，给人温馨、柔美、宁静之感，切合作者的语言风格和读者群的审美习惯。

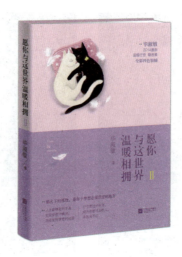

图8-13 《愿你与这世界温暖相拥》的封面

在封面设计中，色彩的运用需注意以下几点。

(1) 书名的色彩在封面上要有一定的分量，其纯度要达到显著夺目的效果。

(2) 在封面设计中把握明度、纯度及色相的对比关系。若没有色相的冷暖对比，就会感到缺乏生气；若没有明度的深浅对比，就会感到沉闷；若缺乏纯度的鲜明对比，就会感到旧俗。

(3) 书籍封面设计色彩必须根据图书类别来决定，书籍的题材、类别、档次、销售对象及销售地区不同，封面的配色也就不同。一般来说，设计幼儿读物的封面，要针对幼儿娇嫩、单纯、天真、可爱的特点，色调往往处理成高调；女性书刊的封面设计可以根据女性的特征，选择温柔、妩媚、典雅的色彩系列；体育书刊封面则强调刺激、对比，追求色彩的冲击力；而艺术类封面设计就要求具有丰富的内涵，要有深度，切忌轻浮、媚俗；科普类封面设计则强调神秘感；时装书刊封面要新潮，富有个性；科技类封面设计要力求端庄、简洁、大方和美观等。

(4) 将色彩使人产生的冷暖、轻重、软硬、进退、兴奋与宁静、快乐与忧愁等生理和心理现象运用到书籍封面设计中，设计者要了解读者群，"投其所好"才能使色彩设计具有生命力。

(5) 要考虑书籍所放置的环境，使书籍封面的色调在同一个消费市场或同一类书籍货架上脱颖而出，从而引起读者的注意。设计者要随时掌握图书市场的信息，研究读者的审美心理，密切注意国别和地区不断变化的流行色，使用色彩诱导读者消费。随着物质和文化生活的高度发展，人们对书籍色彩的审美品位越来越高。因此，设计者需要不断探索书籍封面设计的色彩表现所涉及的多学科的综合性，在其他艺术设计中寻找色彩的气氛、意境、情调和灵感，掌握书籍封面色彩发展规律，使书籍封面设计的色彩语言表现得更准确，更具科学性。

四、色彩在包装设计中的表现

色彩是影响视觉最活跃的因素。据有关资料分析，人的视觉器官在观察物体时，在最

第八章 色彩在设计中的应用

初的20秒内,色彩感觉占80%,造型只占20%;2分钟后,色彩占60%,造型占40%;5分钟后,各占一半。随后,色彩的印象在人的视觉记忆中继续保持。

在日常生活中,人们会发现,好的商品包装主色调会格外引人注目,不仅起着美化商品包装的作用,还会诱导消费者产生购买欲,因此,包装设计在商品营销的过程中起着不可忽视的作用。包装设计师在设计商品包装时,应针对商品自身的特点,尽量设计出既符合商品特性,又能迅速抓住消费者视线的个性化色彩搭配,以吸引消费者的注意,提高商品在销售中的竞争力。

【案例分析】图8-14所示为芳香品包装设计。色彩选用大海的色彩——蓝色,既表达了该产品的属性,又给人清新自然之感,视觉感安全健康。画面中的蝴蝶选用不同纯度的蓝色,加强了画面的层次感与纵深感。

图8-14 芳香品包装设计

【案例分析】图8-15所示为日本儿童食品包装。设计选用高纯度色彩,表现了儿童活泼率真的天性,视觉感强烈。作为食品包装,该设计极大地激发了食欲,表达清晰到位。

图8-15 日本儿童食品包装

【案例分析】图8-16所示的女士香水瓶包装设计，造型新颖，取自女性S形曲线美，色彩选用妩媚的紫色。无论是造型还是色彩，都清晰地传达了产品的诉求。

图8-16　女士香水瓶包装

【案例分析】图8-17所示为妮维雅产品包装设计。该产品从色彩上就可以明确地告诉消费者它的目标群体——男性，这正是该包装设计的成功之处。色彩运用低纯度的蓝色，视觉感刚毅有劲，与消费目标群体的心理特性相吻合。

图8-17　妮维雅产品包装设计

【案例分析】图8-18所示为礼品盒包装设计，是包装设计中较难把握的一个方向。礼盒包装设计既要体现商品的尊贵，又要表达馈赠者的心意，还要与商品的属性相吻合，在色彩的选用上具有更高要求。该套礼盒设计，色彩选用中国人喜欢的颜色红色及帝王色黄色，整体效果雍容华贵。

图8-18　礼品盒包装设计

第八章　色彩在设计中的应用

设计商品包装时在色彩方面应注意以下几点。

(1) 包装色彩是写实色彩与装饰色彩的有机统一。因此，包装色彩必须以实际商品的色彩作为设计的依据，可以在商品色彩的基础上进行概括、提炼，也可以根据装饰美的需要，进行主观想象和创造，赋予商品包装特定的情感和内涵。

(2) 包装色彩也是自然色彩、社会色彩、商业色彩和艺术色彩的有机统一。

自然色彩包括对色彩的自然美与色彩自然现象、光的现象与光谱、色料、色觉与生理等问题的研究。

社会色彩包括色彩的文化史与色彩史、设计色彩学、企业与色彩、商业色彩论、环境与色彩以及城市色彩学等内容。

商业色彩又称市场色彩，是重要的现代色彩学。色彩、广告、包装是商品与消费者之间的重要桥梁。商业色彩一方面具有社会色彩的性质，另一方面又带有满足人们美感的需要，即艺术色彩的特征。

艺术色彩包括色彩的组织与表达、色彩心理学、色彩的配合、色彩美学和色彩调和论、光的艺术与照明设计，以及色彩的表现技术等。

(3) 包装色彩要与色彩构成、色度学及印刷色彩学等相关内容进行有机结合，将对包装色彩的感性认识和理性分析有机地结合在一起。

(4) 包装色彩的设计还需注意到总色调的确定。色彩的面积因素在包装陈列中起到的作用包括：加强远距离的视觉效果、配色层次的清晰度；表现产品的某种精神属性或作为一定品牌的象征色；为取得丰富的色彩效果而加强色调层次；作为调剂总色调或强调色的辅助色。

知识小贴士

不同年龄层对于包装有着不同喜好。

儿童天性活泼率真、无忧无虑、思维单纯，喜欢鲜艳、明亮、活泼的黄色调、绿色调和红色调。黄色调灿烂明朗，象征快乐；绿色调青春自然，象征生命与青春；红色调鲜艳，象征活泼健康。因此，儿童用品的包装大多选用鲜艳活泼的色调。

青年人思想敏锐、开放、活泼，善于创新，敢于标新立异；购买动机体现出求新、求美、求奇、好胜等特点。女青年对商品色彩的审美价值要求高，偏爱新颖独特的设计，追求商品美的夸张性、随意性和差别性，突出个性特征。因此，应选择有针对性的个性化的色彩组合。

中年人务实成熟，审美心理趋于含蓄，购物显现出一定的习惯性、理智性，对商品色彩美寻求同一性而非突出个性化。因此，针对中年人的商品包装需运用含蓄、稳重的色彩搭配。

老年人阅历丰富，购物体现出一定的保守性、理智性。怀旧的心理使之习惯购买自己比较熟悉的商品。因此，商品的消费群定位为老年人的话，需运用带有怀旧感和历史感的色彩。

五、色彩在网页设计中的表现

网页的色彩是树立网站形象的关键之一,每个网站的用色必须有自己独特的风格,个性鲜明,使浏览者印象强烈。网页设计包括风格定位、版面编排、色彩处理、浏览方式及链接功能设定等。确定网站的主色调是非常重要的,主色调用于网站的标题、主菜单和主色块,给人以整体统一的感觉。确定网站的主色调后,再根据网站内容及效果考虑其他色彩与主色调的关系,增强网页的表现力。

另外,网站的诉求、定位在色彩表现上也是非常重要的。网站往往是各种各样的,有公司的、政府组织的、体育组织的、聊天的、新闻的、个人主页等,不同内容的网页用色是有较大区别的。因此,设计师要做到有针对性地用色,使其色彩的视觉效果吻合网站的诉求、定位,发挥其最佳的视觉效应,更好地体现网站的特色。

【案例分析】如图8-19所示,该公司主页设计视觉感清晰,诉求点明确,将黑、白两色作为基调,视觉效果明晰、稳重,给人较高的品质感;运用高纯度色彩进行点缀,突出设计公司的设计属性,板块分区清晰明了。

图8-19 "金色榜样广告"公司主页设计

【案例分析】如图8-20所示,该页面设计运用互补色——蓝色、橙色设计,少量面积使用无彩色进行调和。橙色为食品色,暖色赋予人食欲感。在大面积的低纯度蓝色的衬托下,橙色醒目突出,诉求对象明确,瞬间抓住了消费者的心理。

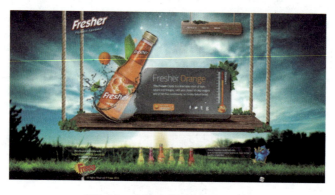

图8-20 食品宣传网页页面设计

第八章　色彩在设计中的应用

第二节　色彩在服装设计中的应用

在服装设计中，色彩起到了视觉醒目的作用，人们首先看到的是颜色，其次才是服装款式，最后是材质工艺等问题，所以服装色彩作为服装的组成部分，具有十分重要的意义。各种色都有固有的美，在进行服装配色时，应通过色与色之间的关系，来体现色彩本身的美。色彩搭配的基本原理如下。

(1) 要按一定的原则和秩序搭配色彩。

(2) 相互搭配的色彩有主次之分，各色之间所占的位置和面积，一般按接近黄金分割线比例关系进行搭配，产生秩序美。

(3) 由搭配而产生的运动感是不可少的。它可由服装本身的图案、面料、色彩的重复出现等方式产生。色彩的运动感也可由彩度和明度按渐变或色彩的形状产生。无论如何搭配，最终必须使效果在心理和视觉上产生和谐感。

【案例分析】图8-21所示为法国著名时装设计大师卡尔·拉格斐(Karl Lagerfeld)于2013秋冬香奈儿高级定制服装秀中推出的作品。虽然当季的主打色是黑色和灰色，但设计师将具有春意的草绿色运用到秋冬时装中，打破了秋冬服装的沉闷感。

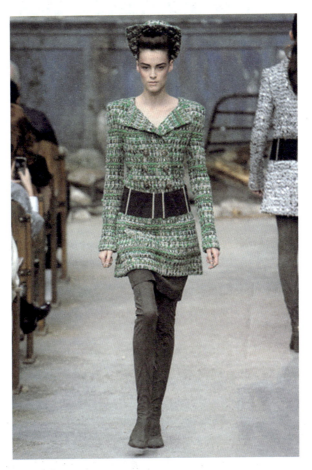

图8-21　香奈儿服装的配色设计

【**案例分析**】图8-22所示为蔻驰品牌于2015纽约春夏时装周中推出的作品。这套服装采用了色调协调法，外套的蓝和内搭的白虽在色相上大相径庭，但色彩的统一感来自色调而非色相。在观众眼里，它们的明度一致，都属于明亮色，给人温和、可爱、青春之感。

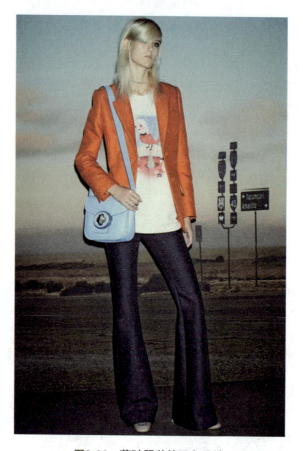

图8-22　蔻驰服装的配色设计

第三节　色彩在工业设计中的应用

当面对琳琅满目的商品时，人们只需要7秒的审视就可以确定对这些产品是否感兴趣。在这短短的7秒内，色彩的作用占到67%，因此，时尚化、个性化成为产品色彩设计的发展趋势。

色彩具有不可思议的神奇魔力，会给人的感觉带来巨大的影响。例如，色彩可以使人的时间感发生混淆，这是它的众多魔力之一。人看着红色，会感觉时间比实际时间长；而看着蓝色则感觉时间比实际时间短。色彩不但影响人们的日常生活，同时也影响着消费者的消费心理，进而影响了设计师对工业产品的设计。任何产品设计都离不开色彩的设计，可以说，色彩是商品的皮肤，色彩也是商品最重要的外部特征，运用得好坏都将影响产品的品位和销售。

工业产品的色彩设计不能脱离客观现实、地域和环境的要求，不能忽视性别、年龄的差异，要尊重消费者的民族信仰与传统习惯，这样设计出来的产品才会满足消费者的要求。

第八章　色彩在设计中的应用

【案例分析】 如图8-23所示，在iMac产品设计中，色彩一旦与具体的形像结合，便具有震撼人心的色彩感情和表现特征。当1998年苹果濒临倒闭时，是乔布斯与乔纳森·艾维用半透明蓝色的iMac G3将苹果从破产的边缘拯救了回来，才有了苹果后来的一切。iMac G3一体化的整机好似半透明的玻璃鱼，透过绿白色调的机身，可隐约看到内部的电路结构。清新的绿白搭配，大面积使用的弧面造型，具有一种无拘无束、令人震撼的美感，给计算机业和设计界带来的影响是巨大的。一时间，敢于表达个性、令人耳目一新的优秀产品设计相继推出。

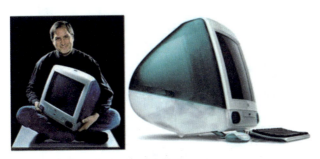

图8-23　乔布斯和iMac G3

第四节　色彩在动漫设计中的应用

1937年，迪士尼公司出品了世界上第一部彩色卡通长片《白雪公主》，正式宣告了彩色卡通长片时代的来临。色彩是全人类通用的语言，马克思曾说："色彩的感觉是一般美感中最大众化的形式。"从某种角度来说，动画作为一种视觉艺术产品，其色彩设计十分重要。在今天，任何一个优秀的动画作品都离不开成功的色彩运用。

色彩的视觉刺激可以引发一种相对应的情感体验，基于种种情感体验，色彩又具有象征和寓意的功能。活泼、热情、邪恶、恐怖、高贵、卑鄙等人类的情感与精神气质，都可以通过色彩加以展现、传达和象征。动漫中的色彩设计正是基于这个原理。

对于色彩在动漫设计中的应用，以迪士尼动画《海底总动员》为例。《海底总动员》以优美的造型、鲜明的色彩、变化的构图，形成了多姿多彩的画面效果，给观众以视觉上的享受。其中，色彩在三维动画拟物传神的视觉表象中起到非常重要的作用。

【案例分析】 如图8-24所示，《海底总动员》讲述的是深海底下的故事，整部影片中的主要场景都在深海中，场景的主要颜色是深蓝色，而海底色彩斑斓的动植物也相当多。在这种情况下，设计者将影片中的主角——两只小丑鱼设计为明亮的红橙色，相间横着三道白色的纹。这种颜色搭配鲜艳明亮，在色彩斑斓丰富的海底，无论出现何种颜色，主角都是最为显著的。

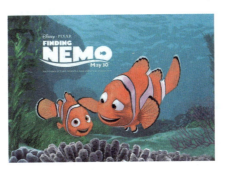

图8-24　《海底总动员》动漫角色造型

【案例分析】如图8-25所示，在色彩十分丰富且纯度相近的情况下，最吸引观众视线的永远都是镜头的主角。通过对色彩明度、纯度、色相的对比调试也可将主角显著强调出来。例如，主要场景中，蔚蓝深海总呈现出一种相对较暗的色泽，除了使海底显得神秘莫测外，还能与主角呈现明显对比，更为突出主体。而大面积的深蓝色和鲜明的红橙色在色度和明度的准确调整下，既鲜艳又和谐。这种鲜明而协调的对比关系拉开了主要角色与背景的距离感，更赋予画面梦幻般的视觉感染力。

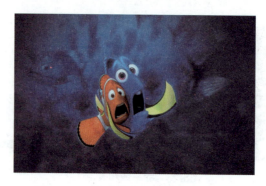

图8-25 《海底总动员》画面色彩对比

第五节　色彩在室内设计中的应用

色彩是室内环境设计的灵魂，对室内设计的空间感、舒适度、环境气氛、使用效率及人的生理和心理均有很大影响。色彩是富有感情且充满变化的，在设计中如果能将色彩因素运用得精彩绝妙，往往能收获令人惊艳的效果。概括来讲，在进行室内色彩搭配时应遵循以下基本原则。

(1) 室内色彩搭配要协调统一。
(2) 要考虑色彩与室内构造、样式风路的协调。
(3) 要考虑色彩与照明的关系，因为光源大小和照明方式会给色彩带来变化。
(4) 尊重和注意居住者的性格、爱好、喜恶及心理适应能力。
(5) 选用装饰材料时注意了解装饰材料的色彩特性。

【案例分析】图8-26所示为近年来较为流行的家居风格之一——地中海风格。这种充满异国风情的设计在色彩上以蓝色、白色、黄色为主，视觉效果明亮悦目，拥有一份贴近自然的清新与率真。

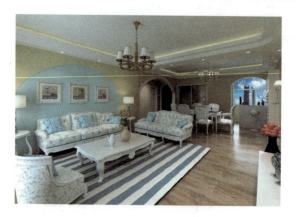

图8-26　地中海风格设计

第八章　色彩在设计中的应用

【案例分析】 如图8-27所示，北欧风格设计在色彩的选择上偏向浅色，如白色、米色、浅木色。常常以白色为主调，使用鲜艳的纯色为点缀，给人感觉干净明朗、绝无杂乱之感。白、黑、棕、灰和淡蓝等颜色都是北欧风格装饰中的常用颜色。

图8-27　北欧风格设计

延伸阅读

1. 郭浩. 中国传统色：色彩通识100讲[M]. 北京：中信出版社，2021.
2. 郭浩，李健明. 中国传统色：故宫里的色彩美学[M]. 北京：中信出版社，2020.
3. 红糖美学. 国之色 中国传统色彩搭配图鉴[M]. 北京：水利水电出版社，2019.
4. 卡西亚·圣克莱尔. 色彩的秘密生活[M]. 长沙：湖南文艺出版社，2019.

作业

1. 配合色彩的应用，设计一张个人主页。
2. 根据自己的设计专业，运用已有的色彩知识，尝试进行产品设计、环境艺术设计或服装设计等方面的相关设计图一张。
3. 运用所学的色彩应用知识，设计一个Logo。设计主题自定，画面尺寸不限。

参 考 文 献

1. 张如画. 设计色彩与构成[M]. 北京：清华大学出版社，2016.
2. 张歌明. 设计色彩[M]. 北京：中国轻工业出版社，2019.
3. 吕伟忠. 设计色彩之道[M]. 北京：中国青年出版社，2016.
4. 红糖美学. 国之色 中国传统色彩搭配图鉴[M]. 北京：水利水电出版社，2019.
5. 卡西亚·圣克莱尔. 色彩的秘密生活[M]. 长沙：湖南文艺出版社，2019.
6. 大卫·科尔斯. 色彩理想国：图说颜色的历史[M]. 武汉：华中科技大学出版社，2020.
7. 孙孝华等. 色彩心理学[M]. 上海：上海三联书店，2017.
8. 波波工作室. 色彩性格心理学[M]. 杭州：浙江人民出版社，2019.
9. 尾登诚一. 日本色彩美学[M]. 张利，译. 成都：四川人民出版社，2020.
10. 肖世孟. 中国色彩史十讲[M]. 北京：中华书局，2020.
11. 郭浩. 中国传统色：色彩通识100讲[M]. 北京：中信出版社，2021.
12. 郭浩，李健明. 中国传统色：故宫里的色彩美学[M]. 北京：中信出版社，2020.
13. 爱娃·海勒. 色彩的性格[M]. 北京：中央编译出版社，2013.
14. 动力设计. 配色力：零失误色彩速查方案[M]. 北京：中国青年出版社，2019.